小慢

Tea Experience

慢活　詠物　品好茶

目次

小曼的美是台北的絕景

張元茜

資深策展人、亞洲文化協會台北分會代表、
中美亞洲文化基金會秘書長

對小曼的第一印象，是她穩穩悠悠的體態，以及看似緩慢閒散的性情。但真正認識她後，小曼特有的笑容和想到就立刻做到的行動力，令她有種讓人難以忘懷的容顏。

小曼有一種靜謐的微笑，在她接獲新工作、得到新靈感時會出現。當她在跌跌撞撞的生命歷程中，努力保持自信、要自己「凡事做就對了」，以成就他人與自我為出發點做事時，就會展露出這樣的笑容。她手腦的同步率更是讓我敬佩，凡她點頭（她時常點頭）的項目，就必達陣。茶空間可是全年無休的，她就這樣默默經營了數十年，更不知辦了多少場茶會、教了多少人茶課、為朋友們煮了多少頓美食、寫了多少書法、拜訪了多少茶山和茶農。

小曼的美學不太能被分析，她的美，融合了台式和日式的風格——人在台灣時，會覺

得她的美是日式的美，而人在日本時，又覺得她的美是台式的美。這種美，似乎有主題也似乎沒有，難以分辨是草堂之趣抑或古典風範、在女性陰柔風情之中，又素樸無華。小曼靠著天真的自信，與兀自的精鍊而粹成這種美。她的事業既是一門生意，又肩負義理傳承；她的茶空間在不起眼的巷弄隱居，充滿骨氣，卻又跨國際通高層商賈。生命之華，在於他堅信日日是好日，小曼忠實演繹了客家女性堅毅刻苦之美。

總之，這位女性令我刮目相看，我真榮幸能成為她的朋友，可以輕鬆的穿梭在她的「之間」美學中。

曼・生活

歐陽應霽 漫畫家、飲食作家

跟小曼姐初「相識」，是在摯友母親的紀念音樂會的外場。台灣傳統手工和口味的精緻茶點，盤盤盒盒，大方雅靜的放置桌上，提供客人配茶享用，以味覺延續了室樂＋繞之後對長輩的懷念感恩，甜蜜溫暖如昔——其實在這個場合倒還未跟小曼姐正式打招呼，卻是牢牢記住了「小曼」的名字。

然後有回在摯友的山居私宅，我隨性的做了一場私宴：各種時蔬水果各種香草香料，有素有葷的來一個色香味的私享。出席的親密好友裡叫我最高興的是有小曼姐在，讓我得以近距離第一回接觸她的大方優雅——其實這回我在廚房中一舉一動也顯得特別小心拘謹，因為身邊有她這位廚藝高手，我哪敢放肆——只是小曼姐處處對我準備做的菜表現出好奇，還主動幫忙處理細節，一頓飯下來已經投契熟悉如老友，叫我再一次體會一種久違了的待人接物之美。

接著下來，在身處台北泰順街，她那已成友儕間傳頌讚賞不已的「小慢」流連忘返，是我每回到台北的指定動作。這裡的盆碗、茶盞、花影、地磚、木桌椅，靜坐與來往的人，構成的氛圍風景，就是小曼姐的理想生活美學實踐示範。有幸被她帶到地下收藏室看她的餐用具收藏，到才剛剛完成裝修的「小慢生活美學教室」看那廚房和教室空間，到那絕對驚為天人的樓頂私宅被那彷如置身孤寂異鄉又那麼親切熟悉的非一般台北天際風景震撼得說不出話。再在心情平伏之後輕鬆的走一段尋常街巷到永康街去吃家常台菜——生活從來沒有如此這般的踏實安心過。

說來也很過分，不住台北的我竟然迄今沒有正式上過小曼姐組織或主持的茶會、花道課和廚藝課，我這個粗魯又不守規矩的人能否進入這麼有儀式感的耽美當中？會不會影響身邊同學的情緒狀態還真不可說。但我倒相信在這必要的規矩限制裡才能更講究細節，也更懂發現活潑的可能，更游刃有餘的處理收斂。

不要以為小曼姐就是一味的慢，只要你看臉書、微博和微信上，她遊走於幾個城市的主動、俐落和活躍，倡導和引領大家體會生活的各種細節和層次，就知道她的慢已經是另一境界，進入心花怒放的爛漫狀態。哈，這才是「曼生活」。

慢行過無數靜謐的小巷

謝小曼

習茶多年。習茶而後賞茶、品茶；先懂茶葉、懂茶湯，再來是茶席和茶空間。小小茶葉延伸出大千世界，讓我有緣結識不同領域的日本藝術家，有花道家、陶藝家、木工作家，還有不同的料理研究家和服裝、布織設計師。與他們合作的過程中，常常激發出令人驚喜的火花，透過茶的傳遞，融合並轉化來自不同文化的美。一路走來，自然而然，茶就這麼融入生活之中，帶來了真、善、美。

小時候，父母在台北工作，將我托給苗栗鄉間的祖母照顧。祖母的家位於大湖鄉的半山腰，每天回家時，都要行過吊橋、走過一條依山傍河的綠色小徑、爬上石階，一路上有螢火蟲相伴。與大自然一同起居的生活如此幸福、如此習慣，從祖母杯裡分來的一口茶，更是令我至今難忘。母親辭去工作後，將我接回台北，每天都盡心烹調美味的菜餚、打理家務和我的衣著，使我體驗到日常生活的細節之美。身為外科醫生的父

親不多語，但總用一雙溫暖的眼神陪伴我，更全力支持我到日本求學。

在日本的七年，我同時就讀兩個學校，白天學管理、晚上學服裝設計，同時也到處打工賺取生活費。閒暇之餘，我走訪各處，欣賞建築、庭園和美好的小店。感動何需強求，轉頭、眨眼間，俯拾即是。畢業後我曾在日本西武百貨和台灣的日商銀行服務過，但那顆早在心中植下的種子，在參加一場茶會時恣意茁然而生。我開始習茶，學插花、書法，一點一滴的美學養分，滋養出了「小慢」。十年來，「小慢」在師大夜市旁、在新生南路，在竹林、水邊，在台灣、中國、日本，分枝、茁壯。我們一起從茶枝茶葉之中，展開一次又一次美的體驗。分享喜悅、快樂加倍，凡茶給予我的，我期待與您一起分享。

綻

本——和日本花道家杉謙太郎於二〇一三年，在一場位於奈良的花會上初次見面。在小慢日本東京的茶教室即將開幕之時，萌生了與這位花道家合作辦茶會的想法。

題——初心茶會

時——二〇一五年四月初

場——武藏野小金井東京小慢教室

譜——二〇一四武夷岩茶「霞賓岩白雞冠」與「劉官寨老君眉」／一九九四台灣木柵正欉老鐵觀音

器——陳正川茶壺與茶杯／佃真吾木器具／安藤雅信陶器／安齋賢太花器

客——十人

攝——中本浩平

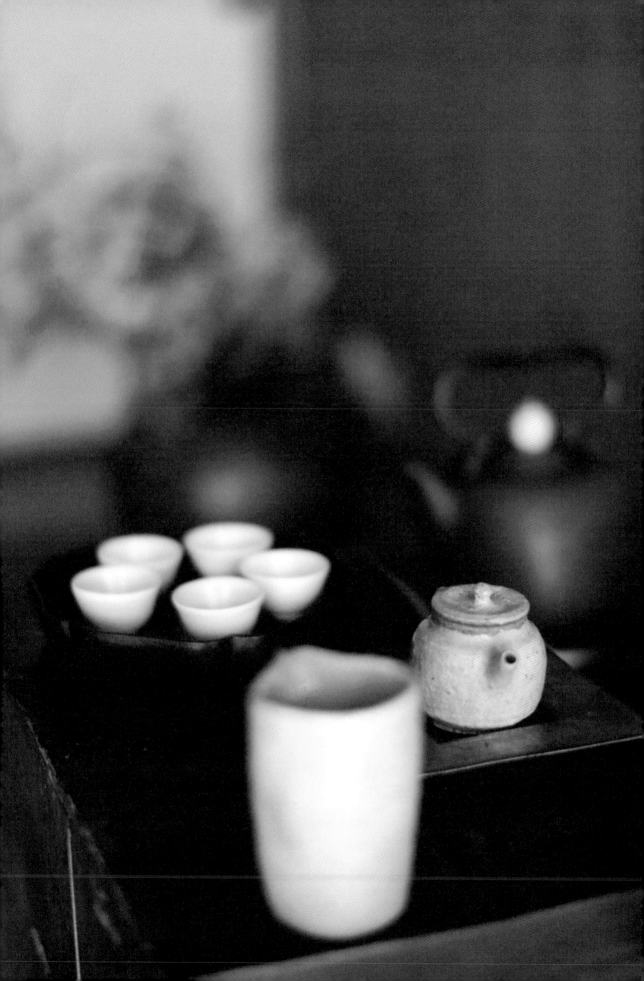

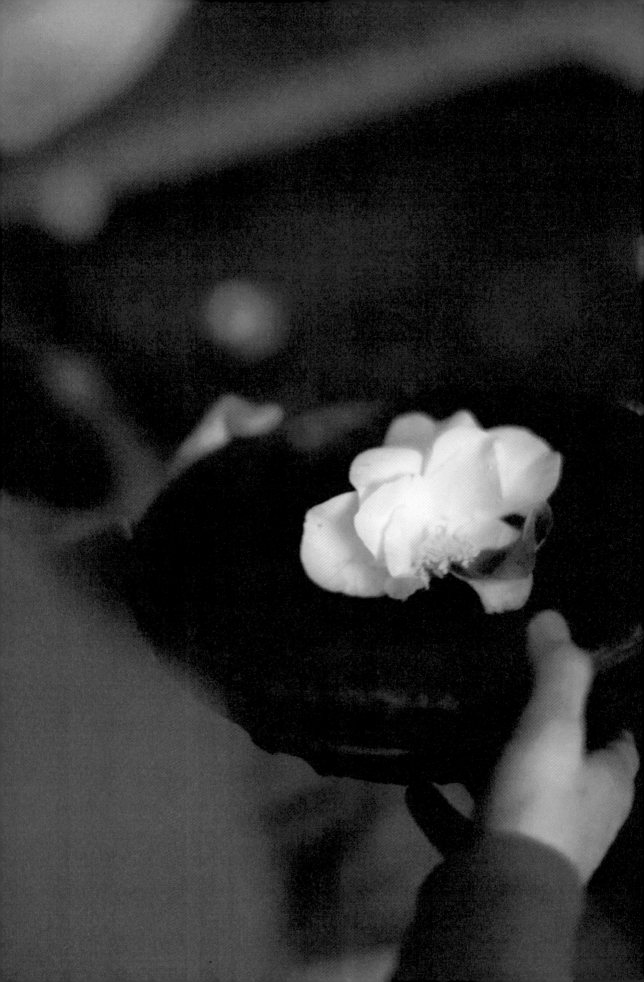

見

到花朵，誰能不心花朵朵開？每到四月，眾人目光自然轉移到旋風式造訪的瀟灑櫻花身上，嬌嫩或白或粉紅的花瓣稍縱即逝，落雨一打、清風一撫，自空中落下的櫻花雨，彷彿是最後一支舞，淒美至極。對日本人來說，四月也代表嶄新的開始，學校的新學期就此展開，社會新鮮人正踏上工作的旅途。我也挑選這個時節揭開小慢教室在日本的序幕。

春天給人陰晴不定的曖昧感，不過，在被自然環抱的武藏野小金井，無論晴雨總能見到繽紛的萬紫千紅、心情也跟著愉悅起來。每天清晨，信步河邊、公園旁，無處不花叢處處，房外牆角邊冒出直挺挺的橘色小花，小徑旁蔓生的野草野花已經令人目不暇給了，更別說沿著河堤兩旁的各色櫻花一路盛開，幸福感油然而生，一路從眼裡蔓延到心裡。

茶會之中，花卉不可或缺，在茶席上的花卉需順應季節、強調靜謐，在合諧的基礎上作為茶席的配角，襯托出靜、清、寂之

感。此次東京開幕茶席主題是「初心」，在百花齊放的季節，「邊品茶邊賞花」的靈感乍現。我邀請了日本花道家杉謙太郎一同規劃茶會，我負責茶、他主理花，而流程、空間等則是由我們共同設計，這樣跨界合作與激盪目前在日本很流行。我為這場茶會挑選了具岩骨花香的岩茶作為迎賓茶，而正欉老鐵觀音悠遠的韻味，代表著我期待能長長久久地以茶會友的心意。茶會客人共十位，賓客到現場後，會先在「待合區」稍作休息，茶會開始後，客人分兩批進到屋內。杉謙太郎在空間裡安排三個插花處，雖然室外天光明亮，室內我們用老芭蕉布簾來隔出空間，整個室內有透點光、又有點遮蔽，朦朦朧朧，大家屏氣凝神地在這個些許幽暗的寧靜空間中與花對話。

賞完花後，賓客再度回到待合區，十分鐘後，再以同樣的方式入場，再次賞花。短短的時間內，三處的花都不同了。賞完花後，賓客便坐下來品茗。結束後，賓客又回到待合區，靜待第三次賞花，與第二席茶。初心茶會的賓客短短兩小時內，共賞

了九種不同花的呈現。有喜悅、驚喜，更引發了觀者的詠物之情。

野花野草非名貴花卉，卻美到極致、讓我驚喜。這席茶中有一個日式舊櫃子，上頭靜靜擺著一個綠色的舊玻璃瓶，裡面插著一支普通的蒲公英，這朵蒲公英的絨毛剩不到一半，殘缺之美展露無疑，和這款老舊的瓶子搭配得禪味十足。這次的插花中，還有以草為主的作品。濕漉漉的細長葉子翠綠耀眼，一點也不

一泡熱水，延伸了茶樹的生命，

一盆插花，滿室自然氣息，

生生不息，萬物不死，

一杯好茶、一盆花，足以。

輪鮮豔豔花朵，只要用心看，就能發現綠意之中，有片粉紅櫻花瓣自然落在其上。這不就是大自然嗎？隨意之美處處可見。四月當然少不了櫻花，只見粉紅的、白的、桃紅的櫻花聚守一老甕，含苞、盛開、綠芽，各展姿態，飄落在放置老甕的木板上的花瓣，讓這一景更添自然氣息，提醒著賓客，賞花要即時。

兩組客人席榻榻米而坐，我坐在正中間泡茶。那天我找不到適合的桌子泡茶，靈機一動找來一個小茶櫃，將層板和門片拆掉，便成了泡茶用的桌子。除了可以讓我的腳伸進去，還能擺放茶道具。有些道具是藏在茶桌下面的，等待需要時才請它們現身，賓客因此時時處在期待驚喜的心情中。

這場跨越許多界線的茶會，融入了日式茶道的流程及花道，以台灣茶道的品茶方式來品嘗中國茶，無論形式和內容都已跳脫了制式的流派；而茶、空間和花，三者相輔相成，正是茶人所追求的理想境界。

第一席茶即將結束之際，我將已舒展開來的茶葉自壺中取出，靜置於錫盤之上，再次澆注熱湯，讓大家欣賞茶葉之美，也感受熱氣中帶著茶氣的餘香。杉謙太郎不久之後端出了一只陶盤，已泡開的茶葉堆疊其中，上頭擺了一朵鮮花，一暗一亮、茶葉生命盡頭的陰翳對比鮮花盛開的嬌柔，除了美，別無它字可形容。

花朵之美可以精心設計，也可以信手拈來──花道家抓起一把櫻花瓣放手灑下，片片櫻花瓣隨風飄落在甜點盤上，對應著屋裡園中含苞的、綻放的、凋謝的花各自美麗，還有好喝的茶、好吃的甜點、好看的器皿。不禁也要許下深深祈願：櫻花，再會啦！

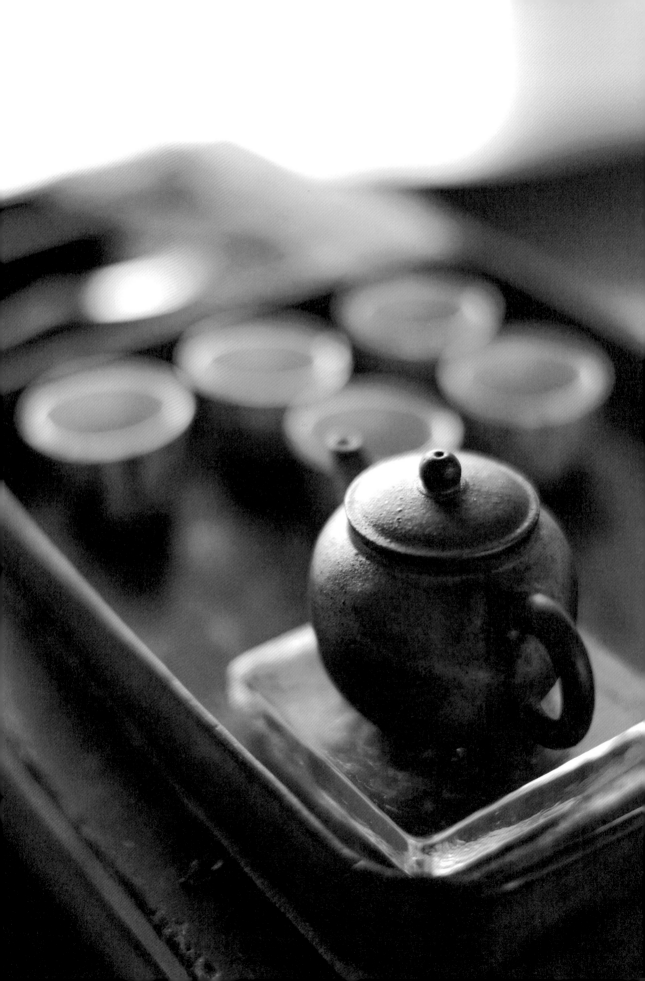

【小茶事】

茶席之花

茶席上怎麼選擇花？基本上，隨著季節變化就不會錯。一般而言在主色調的選擇上，春天多選綠、夏天多選紅、秋天多選橘，冬天多選白、再根據茶席的主題來挑選當季的花。要展現侘寂之感就不能太繁盛，有時候有點凋零的植物或利用野花野草反而很適合；想在夏天展露出些許的清涼感，綠葉水洗後噴上水珠就是不錯的表現。當然，如何結合花器，展現出兩者的關聯，並考慮其在茶室與茶席中的比重，也是一大重點。

自然派花藝

無論是花道還是在茶席中的插花所追求的，就是引入「自然」。在日式花道中，我們追求能展現自然的花藝，往往在瓶中插一朵連枝帶葉的花。

「怎樣才能呈現一朵花在自然裡最樸實無華、最平常的姿態？」在插花時，我常常這樣自問。

寂

本──為探索恰如其分的日式簡約精神，以岩田圭介的茶碗來品嚐岩茶，侘寂的沉味油然而生，瞭然於心。

題──侘寂茶會

時──二〇一五年四月底

場──台北自宅頂樓茶室

譜──武夷岩茶「二〇一四慧苑岩老欉水仙」與「走馬樓肉桂」

器──安藤雅信銀彩陶盤、花器、杯與杯托／岩田圭介茶碗與茶盤／佃真吾茶則／日本老布／不丹銅缽

客──三人

攝──劉慶隆

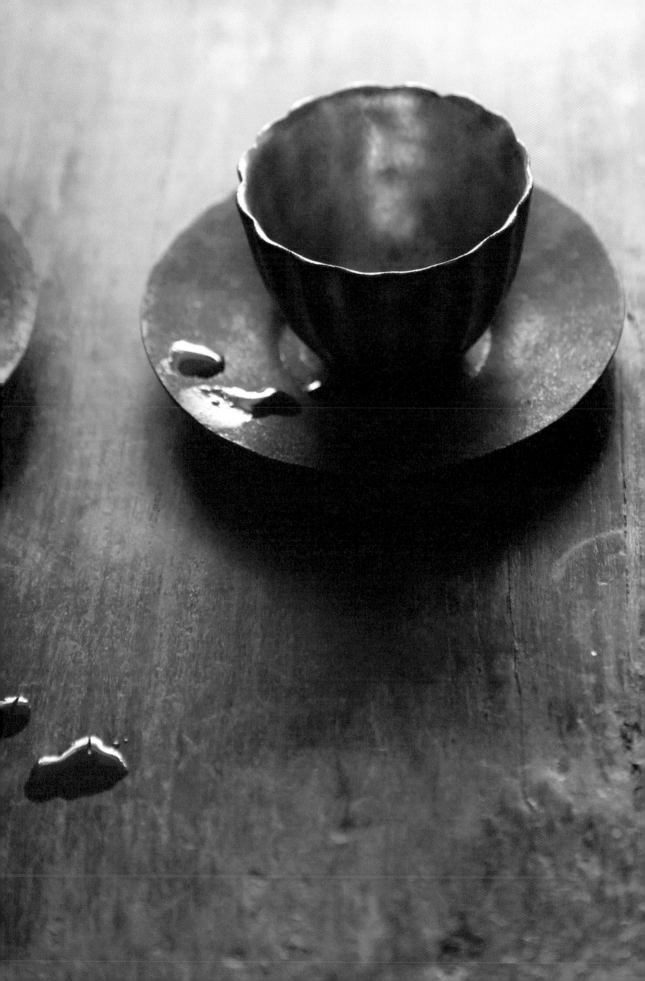

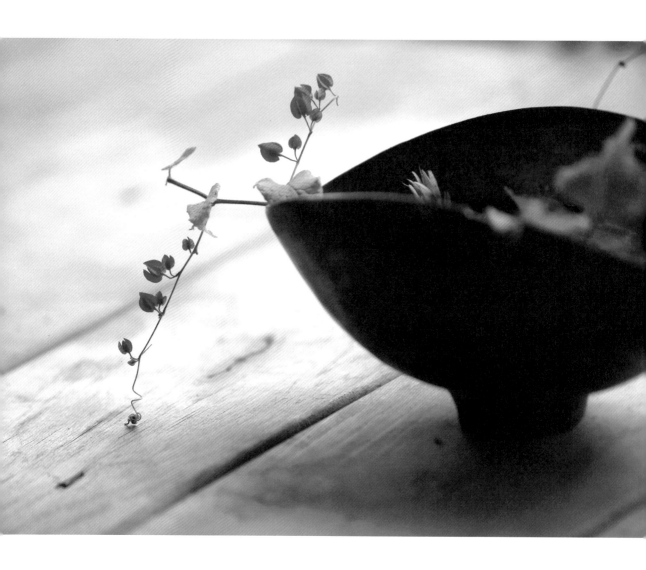

日文「侘寂」（侘び寂び，讀音 wabi-sabi）是我崇尚的美學思維之一；想認識日式茶道精髓、茶人眼中之美，絕對不能不知道這個全面影響日本文化的詞。當我們用「侘寂」來讚賞、形容一件事物時，代表著些許的殘破、老舊、簡單樸實、留白餘韻、不張揚，和光彩奪目、華麗等視覺印象是相反的。

美學評論家岡倉天心在《茶之書》提到：「（日本茶室「數寄屋」）的一切都是藝術上深思熟慮後的結果。即使是一丁點兒的細節，都竭盡了周全的思量，採用最精密的手法，甚至比豪華的宮殿、寺廟還要大費周章。」

侘寂教我們去欣賞「不完美」，從中理解孤獨與清貧的力量。茶室裡往往沒有多餘的裝飾，也幾乎空無一物，卻饒富意境，蘊含著很重要的減法哲學。我們從小到大都被教導要用加法思考，要加什麼東西進到這張畫，要把東西變得更豐富多元⋯⋯，

但很少人會從減法的角度思考，也許少做一些、減掉一些，或什麼都不做，反而更有意境與力量。

減法讓我們更能聚焦。《茶之書》也提到：「如同人們無法同時聆聽各式音樂一樣，唯有專注，人們才能真正體會、理解美的東西。」減法能創造出「彈性」——因為少、空，所以更游刃有餘。若空間中的物件很少，便可以隨時移動它們，這都是我從茶中學到的道理。自從我認識了茶與茶席的簡單美，越來越覺得「空」和「餘白」才能納入更多東西；空無一物就像是大海一樣能廣納百川，又能收放自如。

我的茶會、茶席中，多少都會展現一點侘寂之美，但要以「侘寂」為題專辦一場茶會，難度不小。左思右想，我選了「武夷岩茶」作為主角。岩茶來自大陸福建，武夷山茶樹生長在岸石、岩縫之間，味甘澤而氣馥郁，香久益清，味久益醇。岩茶的茶湯澄黃，濃豔清澈，葉緣朱紅，葉底軟亮，葉綠鑲紅邊，具有

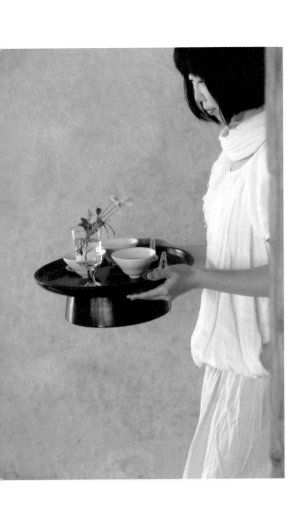

岩骨花香的「岩韻」。我們經常聽到的「大紅袍」就是岩茶之王，「白雞冠」、「武夷老欉水仙」、「武夷肉桂」等，也是不同的岩茶品種。整體而言，無論是生長環境，還是在口腔舌尖散發出的味道，能帶出土壤礦石感的岩茶的確有幾分侘寂之感。

既然要有清貧、簡約之感，茶席設計也跟著減法思考。我特別將茶席劃分為三個場景，一席茶僅僅安排三至四人。三個場景

分別是：抄寫心經、茶室品茗、動手泡茶。這安排可以相輔相成，用毛筆抄寫心經，一撇一捺之間，心漸漸的沉靜下來，令感官更加敏銳，彷彿走入日式茶屋前，得先經過曲折、地上灑過水的綠意庭園，將嘈雜紛擾的事物隔絕在外；接著來到席地而坐的榻榻米茶室品嘗岩茶；最後則是可以享受泡茶樂趣的泡茶區。茶室的樓梯盡頭，擺著一個陶甕，裡面插著一枝野花，背後是粗糙的土牆，空間轉換中又有一抹侘寂。進到空空的茶室，土牆、榻榻米和擺在地上的茶道具外，別無他物。這個茶室與日式封閉幽暗茶屋最大不同之處，是外頭一大片綠意盎然、生機蓬勃的庭園。我把整面對外的落地窗打開，引進這片景緻，好似宋代文人雅士到大自然中品味生活般。雖然不如日式茶屋陰翳，但透過屋簷遮光，空間裡僅只一盞黃燈，光線也是沉靜恬淡。

茶席伊始，木棒敲於自不丹旅行帶回的缽上，嗡的一聲猶如漩渦，由近而遠，悠遠深長，讓知覺一面甦醒，卻也一面沉靜下

葉綠朱紅，化成一股澄黃茶湯，香幽清雅之氣撲面而來，一飲，滋味醇厚久久不散，舌本回甘，鮮爽潤滑，從來佳茗似佳人。

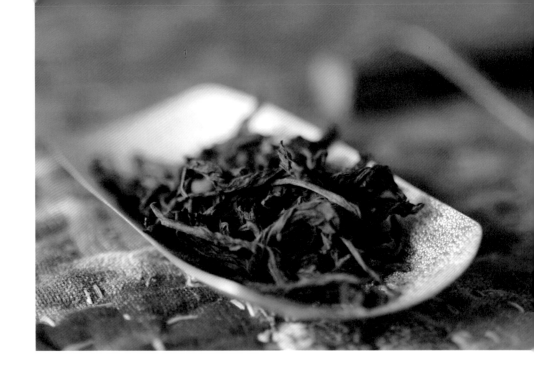

來。滾水聲、微風輕撫植物的簌簌聲，頓時之間成了茶席中最悅耳的配樂。不光是空間情境，就連茶道具和泡茶方式也暖暖內含光。這場茶會奉上的第一碗茶，用日本陶藝家岩田圭介的深色茶碗，質樸又帶點自然粗獷。我特意只丟了幾片武夷肉桂茶葉，注入熱水，端上一碗碗看似平淡卻有底蘊和層次的茶湯。

第二、三泡的岩茶，則採用傳統岩茶的泡法：「韓信點兵」、「關公巡城」；岩田圭介的大盤黝黑蒼勁，搭配安藤雅信的小銀圓盤，小小的紫砂壺擺在其上，一小一大，深沉的色系越是凝視越有層次。

岩茶給我的感覺醇厚、韻長，而當我看到岩田圭介的作品時，馬上聯想到這兩個特質，他的作品力量厚實，帶著一股濃厚的侘寂之感。日本陶藝家之所以能製作出如此蘊含力量的作品，多半和他們受到茶道影響，過著樸質生活有關。他們崇尚自然、天人和合、悠閒自在，自然而然一股簡約之美就從作品中流露

出來。圓、方、素色，質感的單純美學油然而生；素質、霧面、不亮，沒有過度的設計，不張揚，器形安靜，帶點用不同溫度燒出來的滄桑，是美；枯木意境，含蓄內斂包容，尊重生命。窯變、裂紋、不規則，也是美。

侘寂表面上只是欣賞美的一種角度，但也蘊藏了很深層的內涵和精神，那就是對質樸生活的熱愛。學習從質樸的東西中享受美，人的敏銳度和心靈層次就會提升。充滿了愛和美、靜與和的生命中，正是茶道提及的「和靜清寂」，對我來說，即是一種心靈富足的生命美學。

日本茶聖千利休說過：「以侘寂之茶與熱誠待客，以既有之物做為道具即可。……一只釜即能盡享茶道之樂。特意蒐集許多道具實為愚昧。」

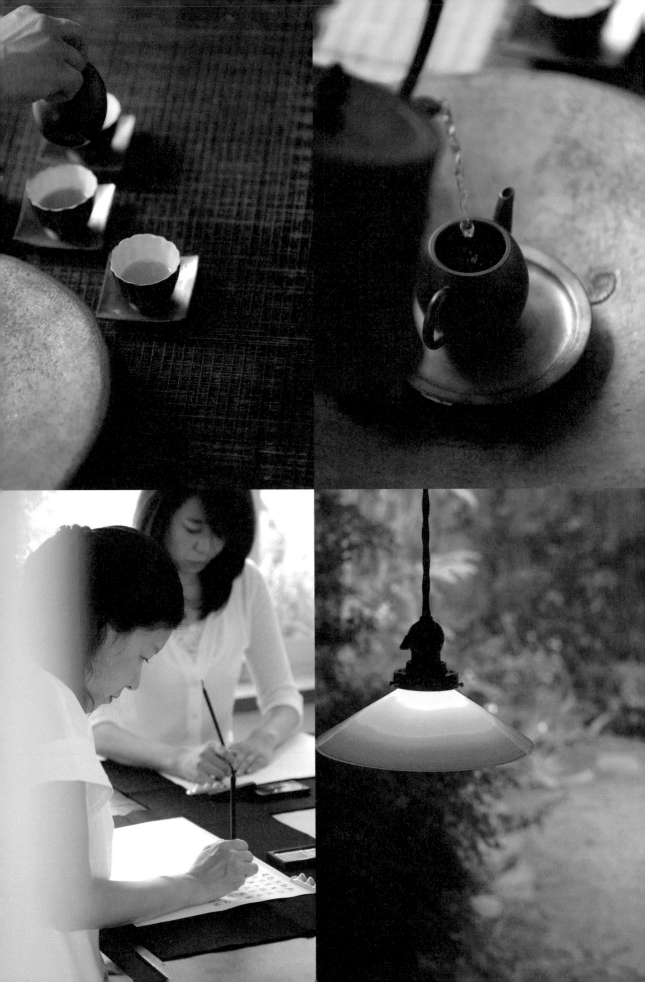

岩茶品種

岩茶有很多品種如「大紅袍」、「白雞冠」、「武夷水仙」、「武夷肉桂」等。大紅袍是岩茶之王，因其嫩芽呈紫紅色而得名。大紅袍枝幹粗，岩韻顯，終年有涓涓細泉滋潤。白雞冠產於慧苑岩，幼葉萌芽初展之時，新梢薄軟如綢，色澤淺綠微黃，與其老葉形成鮮明的兩層顏色而得名。武夷水仙呈半喬木狀，樹勢高大，葉面平滑，葉肉很厚，製成的成品茶葉外形壯實勻整，濃郁芬芳頗似蘭花香。武夷肉桂最早也是發現於武夷山慧苑岩，葉長橢圓，葉面光滑，色濃綠，肉桂茶辛銳持久，桂皮香鮮明，帶奶油香，滋味醇厚回甘，喉韻潤滑。

岩茶泡法

岩茶有套特別泡法，從香氣、音樂到用水，無不講究，可令五感全面體驗其特殊質感。這套泡法口訣如下：「焚香靜氣，絲竹和鳴，葉佳酬賓，活煮山泉，孟臣沐霖，烏龍入宮，懸壺高沖，春風拂面，茗琛出浴，關公巡城，韓信點兵，喜聞幽香，初品奇茗，再斟蘭芷，品啜甘露，三斟石乳，領略岩韻。」

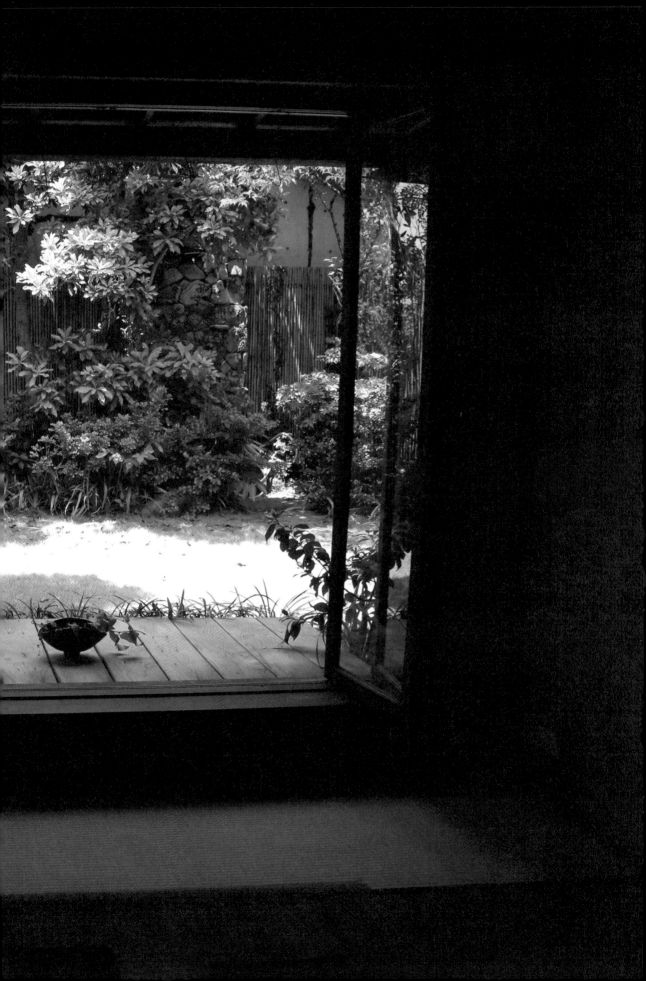

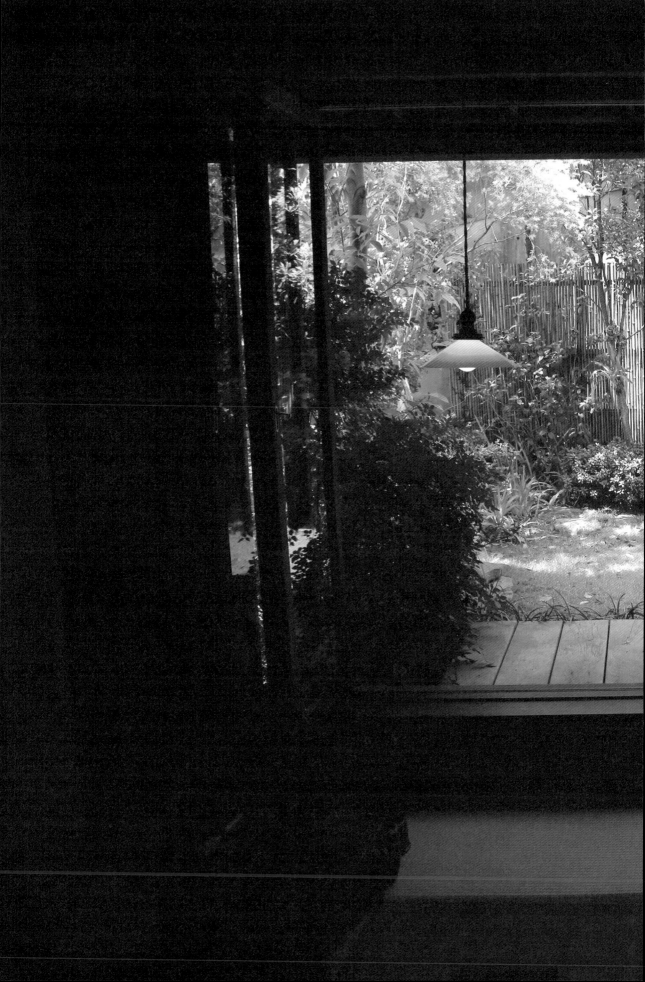

本——春天終於來了，想要品嘗乾淨的新茶，用冷泡和熱泡兩種手法來好好檢視今年新茶的風味，感受一期一會。

題——一春心事在新茶・茶會

時——二〇一五年五月初

場——武藏野小金井東京小慢教室

譜——二〇一五三峽明前碧蘿春／二〇一五文山坪林有機包種／二〇一四宜蘭棲蘭山野放喬木白鷺茶

器——德化骨瓷蓋碗／日本老錫壺／儒家＋Lu潔方／安藤雅信白茶海／羅德華玻璃茶盤

客——六人

攝——小慢

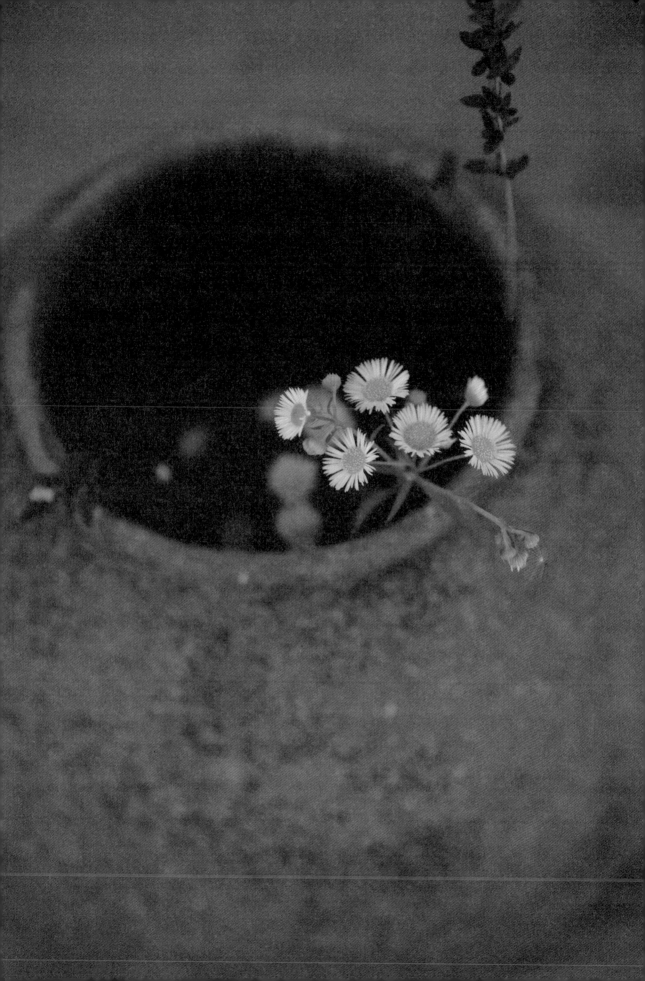

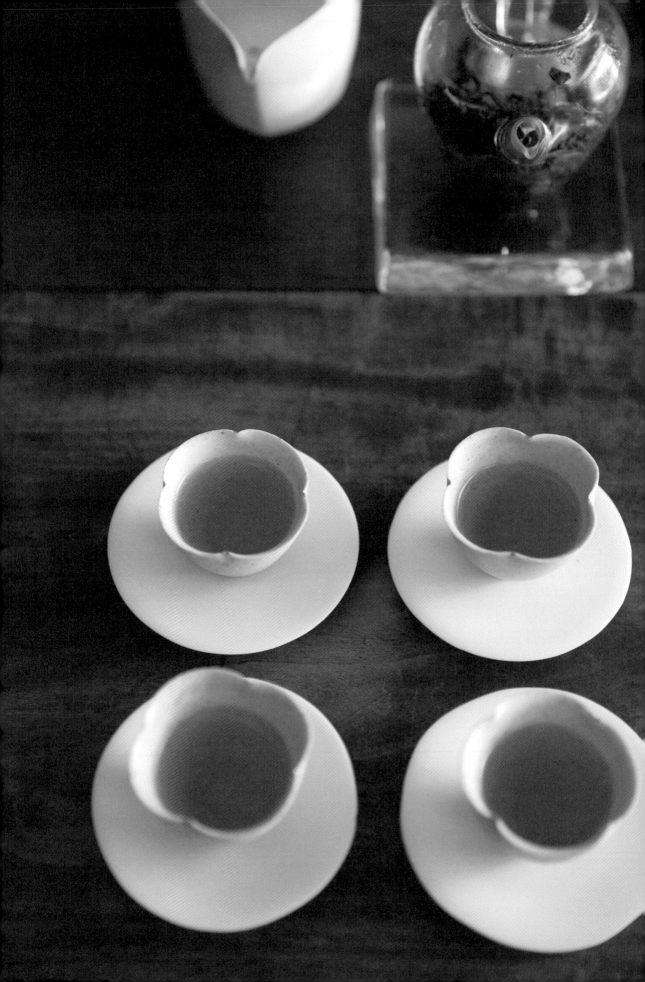

春

天的腳步總算到了，每年到了了這個時節，茶人忐忑的心已按捺了一年，盼的不外乎是新茶。經過一年大地的滋潤，今年採收的新茶滋味如何？會更勝往年嗎？還沒嘗到之前，這些猜疑全如春夢都是空。怎麼賞味新茶，讓新上更添新意？不如把熱沖和冷泡放在一起吧，看看新茶在不同水溫釋放的滋味是如何不同，「一春心事在新茶」的茶會主軸便油然而生。

第一款茶是「三峽明前碧蘿春」。「明前茶」指的是清明節前採摘，和清明節後採摘的茶無論在價值和價格上都有很大差距。經過寒冷冬季，春天一到，茶樹枝頭冒出的新芽最適合製成綠茶。但正如詩人杜甫詩中所言：「好雨知時節，當春乃發生。隨風潛入夜，潤物細無聲。」清明節一過，降雨驟增，茶樹也長得快速，這時才採摘新芽來製茶，就明顯的沒那麼鮮嫩。

很難想像，只不過幾場雨、幾個夜晚，時機與價值也就差之千里了。

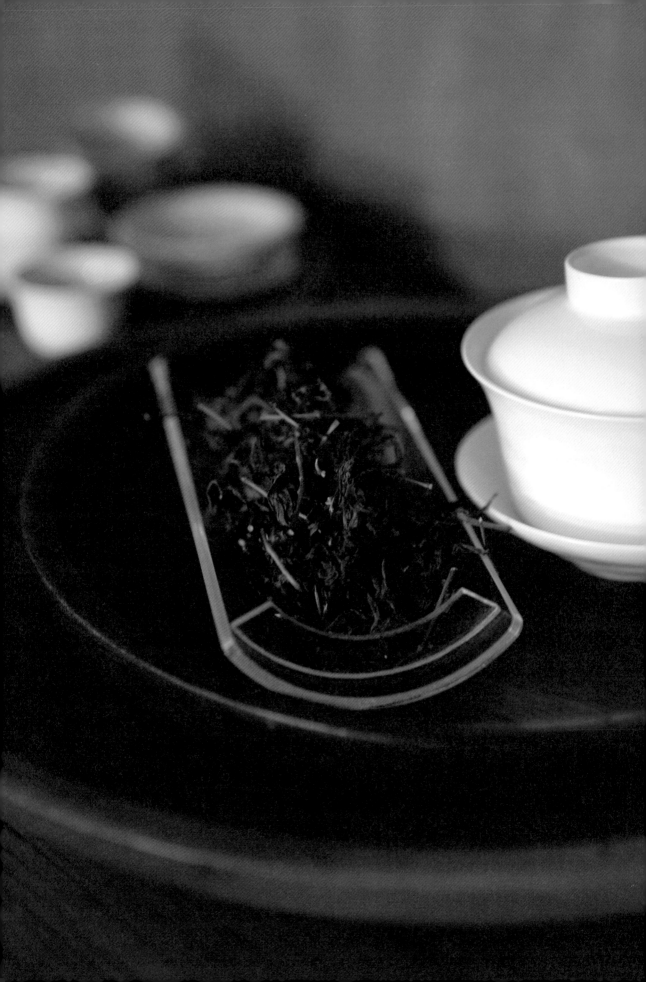

這款碧蘿春除了採摘時機好，其生長環境也相當優渥。該茶園位於偏遠山區，空氣清新，周遭沒有其他茶園，而是林相非常豐富的森林，成就了這款好喝的有機茶。是森林的味道吧？以溫熱的八十五度水泡製碧蘿春，嫩葉在水中漸漸綻放，碧綠清澈的茶湯猶如清秀佳人，一股清新氣味撲鼻而來彷彿迎面春風、草香陣陣。冷泡四、五小時的碧蘿春則有如日本玉露，清甜爽口。

第二款新茶是「坪林有機文山包種」。包種茶屬於輕度發酵的茶，帶點花香，製作起來煞費苦心，不但手法要輕柔，採摘那天也不能下雨，否則葉子含水量太高會無法發酵。所以這款茶必須在晴天採摘，經過日曬、加上適度發酵而成。我們這次喝的是包種茶的「毛茶」。這款茶的花香非常輕揚，令人感受到滿盈的輕爽。有機種植的茶樹葉片較為厚實，毛茶又帶有茶枝，一入口如湧泉甘甜生津。有機包種毛茶怎麼浸潤都不苦澀，令人愛不釋「口」，迷戀不已。

兩款新茶、兩種溫度、四種變化，品茶過程猶如春天到春郊外踏青。剛到新綠盎然的山邊，迎面而來的翠綠草香，可擬碧蘿春。踩著輕快步伐入山，路邊盡是綻放的花朵，撫面春風伴隨花香清新宜人，不就是我們喝到的包種毛茶？接著攀爬海拔越高，巨木盤據，第三款茶葉「宜蘭棲蘭山野放喬木白鷺茶」出場了，這是一款茶氣很強的茶葉。

這款白鷺茶已存放一年，帶給我們的驚喜也是雲深不知處、口感多變。「野放茶」顧名思義是不施肥、不灑農藥，用自然雨水灌溉的茶樹。這款白鷺茶已經野放二十年，長成一棵三尺高的茶樹。二十年都讓小女孩蛻變成亭亭玉立的女人了，要採這茶葉，還得用上梯子呢。棲蘭山區的海拔超過一千公尺，經常雲霧繚繞，山上許多神木群。優良的環境以致於這茶泡起來有蜜香（中發酵中烘焙之故）、木質香（喬木根系很深，吸收到土壤的礦物質之故），甚至最後到杯底還有花香，豐富層次口感的變化讓人驚豔，其冰茶則是帶著蜜香底韻。

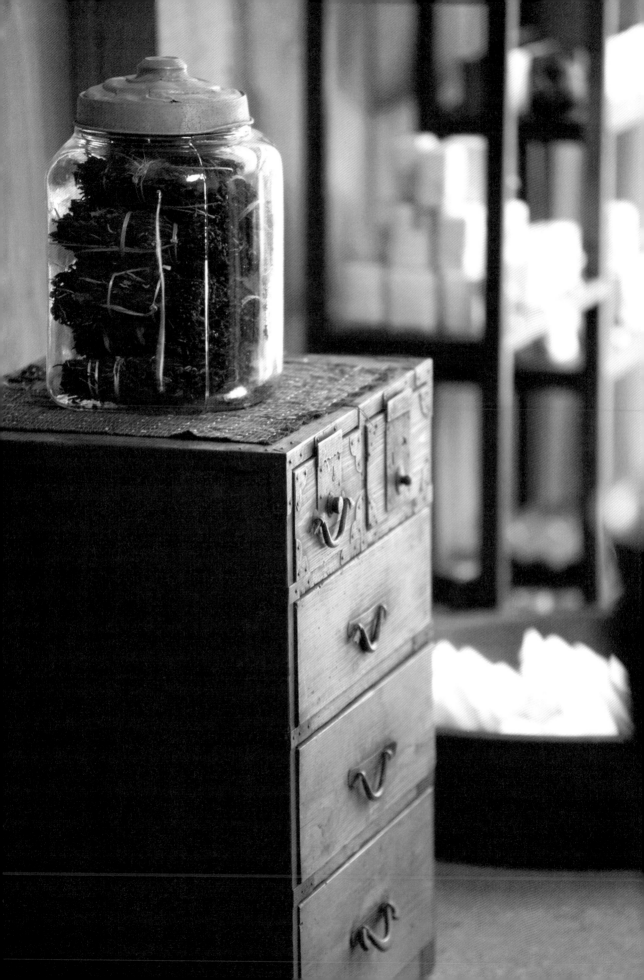

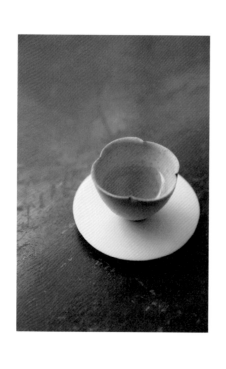

春日滿園深綠淺綠，在布置茶席時通常會想要以綠色為主視覺，或多選用春天的花，我卻刻意用漂流木。綠與不綠，新生和枯死，這當中的對比和衝突，讓我們感受更深的綠，以及新生所帶來的喜悅與珍惜。漂流木和水息息相關，加上有冷泡茶，因此我也想在茶席之間加入「水」這個元素。漂流木的造型本來中間有個凹洞，順勢在那裡放一個船形鐵器，在鐵器上插花，主題就出現了。

一春心事在新茶，若有所期待、有所盼望，一切都將充斥著興奮之情。製茶人不可能每年都做出一樣品質的茶，天候、製程會帶來差異，心境上能否歸零看待事物，決定了生活的滋味。

即使萬物總是循環反復，若有顆歸零的心，做任何事都當作是第一次，也是唯一的一次，就能擁有一雙新生兒般的雙眼，永遠新鮮看世界，就能體會一期一會的意涵。

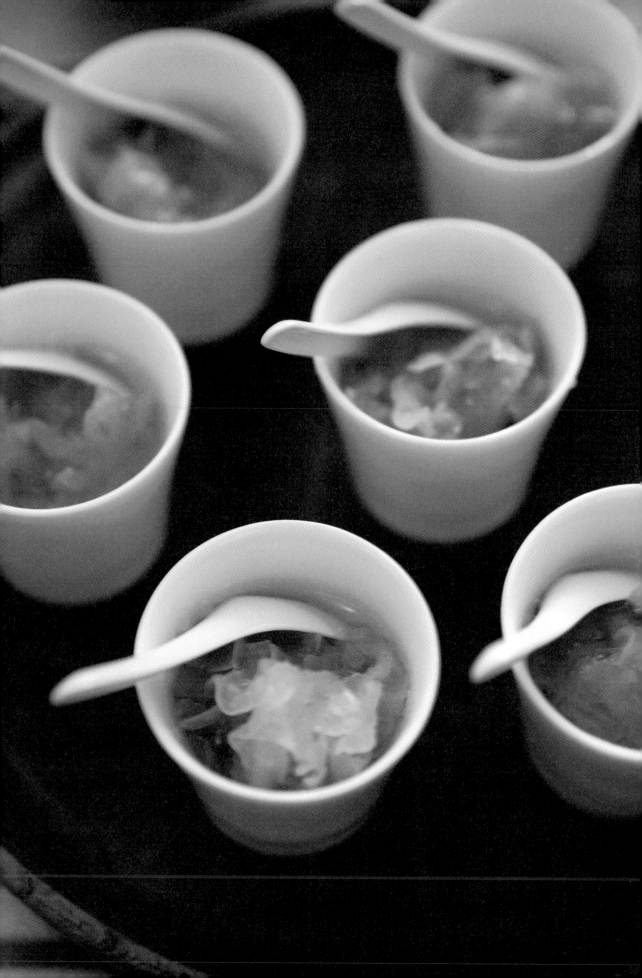

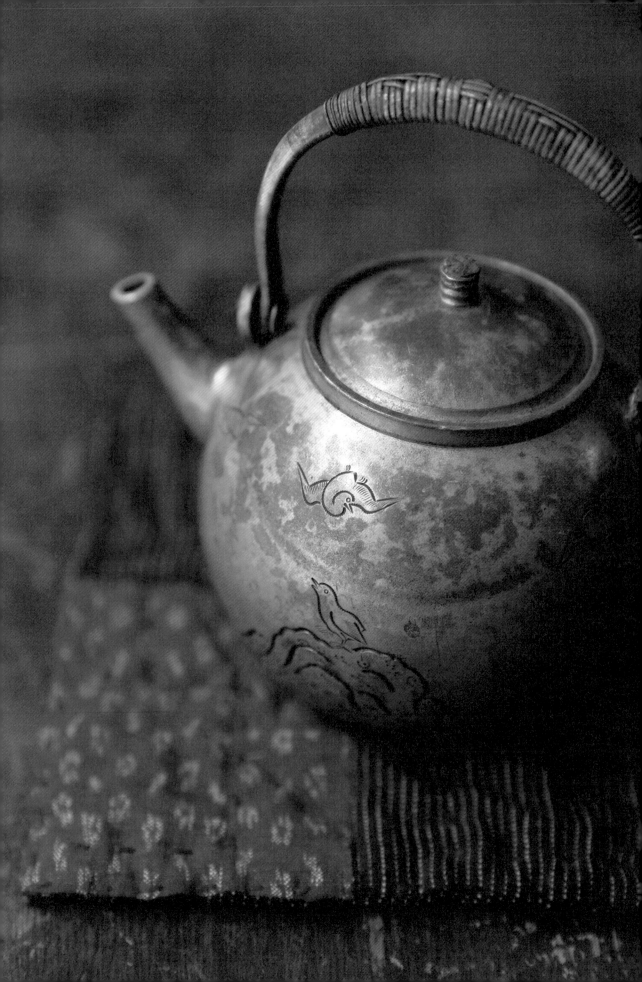

【小茶事】

毛茶、茶枝與成茶

茶葉採摘回來後，先做短暫的日光萎凋，再到室內萎凋，接著輕輕攪拌發酵，再進行揉捻乾燥的程序，這時的包種茶就叫做「毛茶」。由於茶葉採摘下來並非整齊一致，而是有長有短，若要賣相更好，會再將毛茶進行剪枝，剪下來的枝就是所謂的「茶枝」，也可以泡茶。剪枝後的毛茶會重新吸入水分，所以還要再進行一次乾燥。多了這兩個步驟的包種茶，香氣比起毛茶更顯沉穩，也稱為「成茶」。

同時品嘗熱泡和冷泡的祕訣

若想同時品飲冰茶和熱茶，中間最好要有茶點當潤滑劑。如果一會兒喝冰茶、一會兒喝熱茶，喉嚨會有些受不了，也較無法嘗出兩種不同溫度茶湯各自的優點，因此，適時的以茶點來緩衝是個好方法。茶點要味淡不搶戲，盡量避免乳製品。本次茶席中，我們第一席吃的是茶梅，第二席是桂花綠豆冰糕，到了第三席則是搭配冰糖白木耳紅棗，這些皆是味道雅緻的茶點。

舒

本——我思時尚，是適當、簡約的衣著，不一定
要是名牌。只要能穿出舒服的感覺，茶席
上的服飾也可以很時尚。

題——相遇質感・茶會

時——二〇一五年五月中旬

場——台北新生南路小慢生活美學教室

譜——日本櫻花茶／二〇一五三峽明前碧蘿春／
二〇一四宜蘭棲蘭山野放喬木白鷺茶／二
〇一四宋種鳳凰單欉

器——大村剛茶海／內田鋼一茶杯／安藤雅信白
碗／岩田圭介茶碗／陳正川蓋碗／老粉彩
茶入

客——十人

攝——劉慶隆

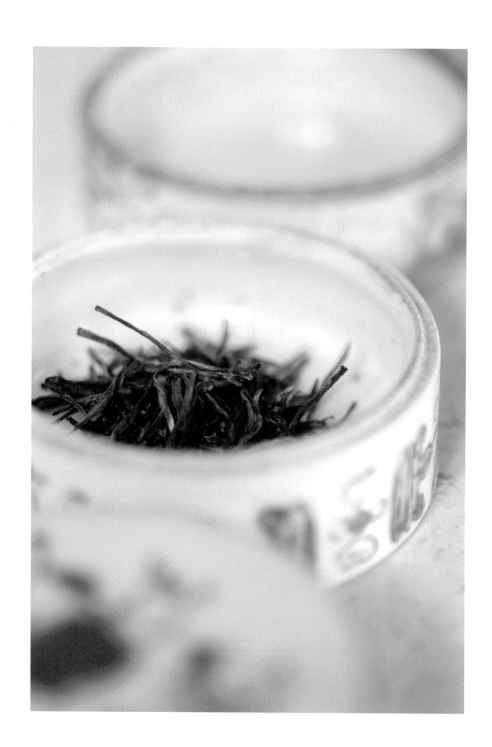

對「質感」的定義依人不同，就布料而言，有人喜歡很滑、很細、很高級的觸感，對我而言，「質感」是自然的、樸素的、舒服的，絕不是高不可攀、用價格來定義。

早在日本求學、西武百貨工作時代，我就喜歡以藍染棉麻等這類散發出自然氣息的布料所做出的衣物。有一天，一位在長崎經營服飾品牌的紳士走進台北小慢茶空間，帶來一些他們店裡服飾和空間的照片，並邀請我去長崎與他們合作舉辦茶會，旨在結合他們的品牌精神與我的茶席。這個品牌就是 Dosa，由韓裔設計師 Christina Kim 所創。她是一位藝術家般的服裝設計師，擅長使用棉麻布料與各國的染布等傳統工藝，展現出天然質樸卻精緻富內涵的設計。這與我在茶道上所追求的美十分吻合，於是我欣然答應了這個邀請。

喝茶所追求的，不外乎最簡單的清、香、甘、滑，一種身心靈皆舒適的質感。然而，這些細節得來不易──茶樹得在自然富

含礦物質的土壤生長、經過製茶人悉心製作、正確的泡製方式和對待，才能有一泡層次豐富的好茶。追求簡單往往非常困難。

我在長崎與 Dosa 合作舉辦了一場美好的茶會，這次，換我邀請他們來到台灣再次舉辦「相遇質感・茶會」。

端午未到，酷暑已至，輕柔透氣、飄逸的服飾，正是肌膚渴求的觸感。但該怎麼結合茶會？當穿上輕柔舒適的衣服，靈感自然就出現了。這場茶席不該有過於強烈的氣味，更不需濃烈的視覺，回到服飾和茶兩者共通處——自然質樸的滋味，是原點也是創意所在。

第一款端上的茶，是碧蘿春和櫻花共譜的唯美茶湯，光視覺就賞心悅目。台灣三峽明前採摘的有機碧蘿春，搭配鹽漬過的櫻花，一綠一粉，一台一日，不同區域和文化的結合，成就了一碗美好。就像我身上的服裝，可能結合了某地的技法與另一地的紋樣。最令人驚喜的是，櫻花在茶湯中舒展花瓣、飄浮在水

中的姿態，像極了衣服的皺摺，飄逸、柔滑。

輕柔的旅程才正要開始，接著呈上的是兩款冰茶，沁涼、香甜、滑順。

第二泡是冷泡野放二、三十年的喬木白鷺茶，產於宜蘭棲蘭山附近海拔一千公尺的鄰山，中發酵、中烘焙，以冷泡來表現，凸顯出蜜香。通常帶蜜香的茶又是野放，做成冷泡茶會非常甘甜，其熱泡的茶湯更具木質香。我使用了一個高筒狀的茶海來盛這款冰茶，茶海變成壺，似乎頗為合宜。

第三泡是「宋種鳳凰單欉」所製作的冰茶。鳳凰單欉是大陸廣東烏崠山的品種，有個特別的果香，很似水蜜桃。這次端出的茶道具是個老錫壺，我把製作好的冰茶倒入錫壺，慢慢一斟入內田鋼一如花瓶一樣的白色陶杯中。為什麼每泡茶都要用不同的器皿？不同的茶佐以不同的茶器，這也是細節的一環。像

是帶點侘寂、充滿力道的茶碗拿來喝岩茶相當適合，可是若碗裡盛裝的是綠茶，我認為會產生不小的違合感。為了搭配參展服飾的飄逸感，紫砂壺也沒派上用場，取而代之的是蓋杯、錫壺，這種輕盈感的器具。

茶席尾聲的甜點，往往會是一場茶會的最終質感。我拿老湯匙來擺放地瓜泥，以陶盤盛裝綠豆糕，綠豆糕上放一片沾滿水珠的綠竹葉。我還準備了另一種茶食──楊梅茶泡飯。楊梅取自

我家頂樓花園，洗淨後先以鹽、醋做成漬物，擺在飯上頭，撒入針海苔，淋上文山包種茶湯。在座的客人無不驚豔於這特別的搭配和吃法。

來參加這場茶會的人似乎也感受到服飾和茶席之間的呼應，一位賓客說：「衣服的寬鬆創造了空隙，會呼吸、充滿生命力，這需要許多細節來架構。……這個空間陳設包括衣服、茶席，讓人覺得有種律動。衣服本來是靜止的，但放在這個空間中卻好像會流動。」小小的、有細節的質感，讓人意猶未盡。

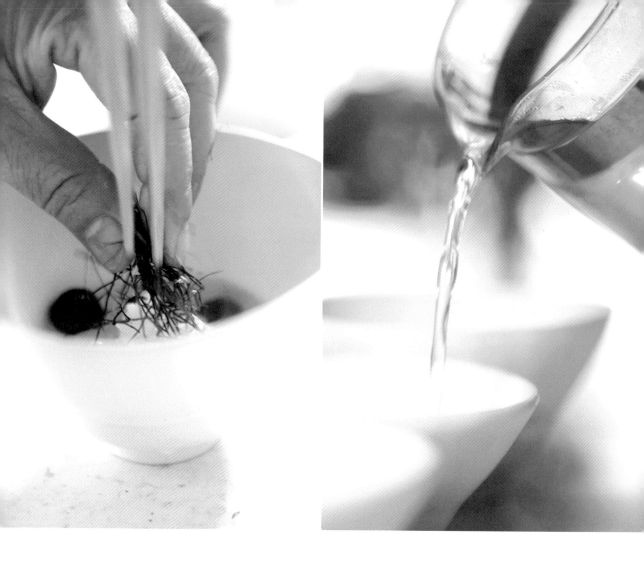

【小茶事】

什麼樣的茶適合冷泡？

——

什麼樣的茶適合冷泡？只要是毫尖類、條索形的茶葉都可以，焙火不太重的也適合，如包種、碧蘿春、東方美人等。高山茶當中屬焙火輕的，也可以拿來做冷泡，不過，若是球形茶的話，冷泡的時間相對需要長一點。

一般我們都會用冷水或常溫水直接泡冷泡茶，而非以熱水注湯再擺涼。茶葉和冷水的量，依各種茶葉而異。但可依建議標準來試試再進行微調──三百五十毫升水中加入六公克茶葉，放進冰箱靜置四至六小時之後，把茶葉濾掉，兩天內喝完，以保持新鮮的口感。

本——偶然間與花茶邂逅，挑動浪漫情懷，在微熱的六月天，希望以純白茶席帶給人們清爽芬芳的如夢初夏。

題——浪漫花茶‧茶會

時——二〇一五年六月

場——武藏野小金井東京小慢教室、東京渡邊有子料理 studio、長崎 Lassier-Fair

譜——台灣有機茉莉花茶／茉莉花加安徽野化綠茶／台灣南部有機玫瑰花茶

器——Peter Ivy 茶海、壺承與水瓶／陳正川茶則／井山三希子茶海／安藤雅信銀茶匙與茶則架

客——十人

攝——小慢

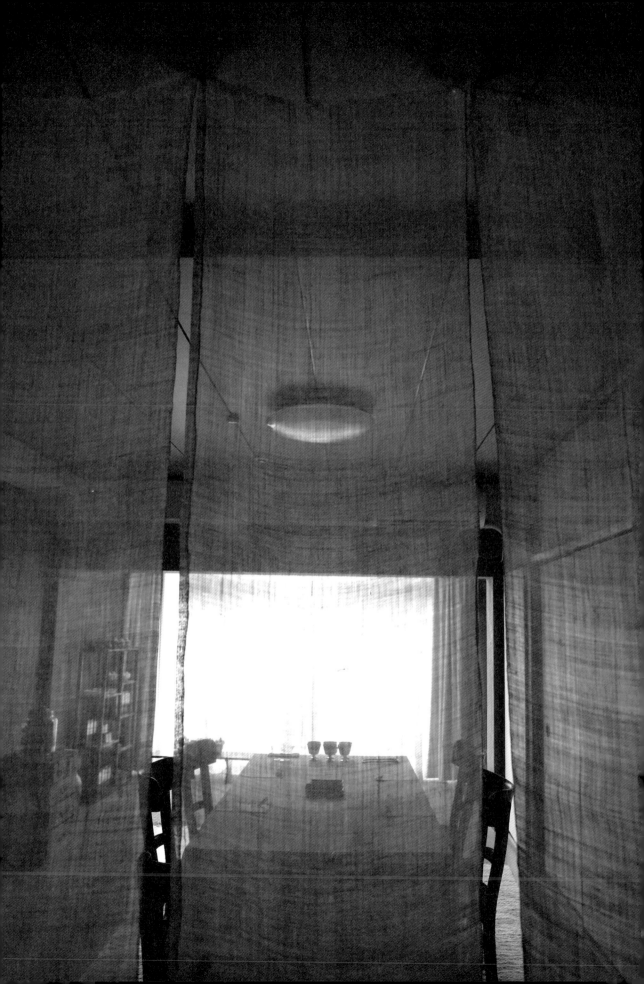

〈花・茶〉

小娘子，葉底花
無事出來吃盞茶

茉莉花茶

茉莉・安徽綠茶

玫瑰荷葉

大陸民謠裡有一句「小娘子，葉底花，無事出來吃盞茶。」，打趣的透過喝茶作為邀請、藉以傳情，何等風雅浪漫？在炎熱的六月天裡聽到這段民謠，我聯想到六月新嫁娘，捧著花束身著白紗步入禮堂。在東方，茶也在傳統迎娶儀式裡扮演重要角色，新娘在儀式中得向長輩一一奉茶，長輩將茶喝完後，會在杯子裡塞入紅包，代表祝福。日本新娘也有喝茶的習慣，只不過喝的是櫻花茶。

新娘、白紗、捧花，入夏的浪漫茶席，於是「白色」與「花茶」就成了這次的主題。我在低矮的長桌上鋪了一塊白色綿布，擺幾個乳白、灰白、象牙白等不同白色調的茶具，長桌背後是一道灰白、什麼都沒有的土牆，剎時之間，儘管外頭豔陽高照，室內卻輕盈涼爽了起來。

之後我到東京渡邊有子的料理工作室舉辦同一場茶會，因地制宜做了一些調整：這裡的大理石吧台桌子比較高，原先的白布

在上面會顯得太柔軟，最後我換了一條米白色帶點肌理的芭蕉布簾。到了長崎，挑戰更大，現場的桌子完全與主題不符，該如何塑造白色氛圍？空間主人後來找到兩張白色地毯，雖然尺寸不一，我將它們錯開來擺放在地上，改作地上席。但就算是地上席，茶具也不能直接擺在地上，最後主人找出了幾片上了白漆的長形木板。白色地毯上錯落有致的三塊木板，架構起這場茶會的氛圍，意外地美好。

茶席以香氣開場，桌子的正中央擺著三個象牙白茶則，分別放著茉莉花茶、茉莉花加安徽野放綠茶、玫瑰花茶，眾人先傳閱茶則，深吸一口，感受茉莉的幽幽清香、玫瑰微酸的花香，彷彿身處種滿茉莉、玫瑰的祕密花園裡。乾燥及製作的過程封存了花與茶的本質，我們則藉由水再度喚醒渴望被滋潤的花茶。

對待浪漫優雅之物，本就應該溫柔，若用滾燙沸騰的水，會摧殘了一番美好。

墨綠的茶葉、灰白的茉莉談起戀愛，熱水是他們的媒人，漸漸的，茶葉變得青綠，和乳白的茉莉，你儂我儂，共譜一場動人的茶聚。

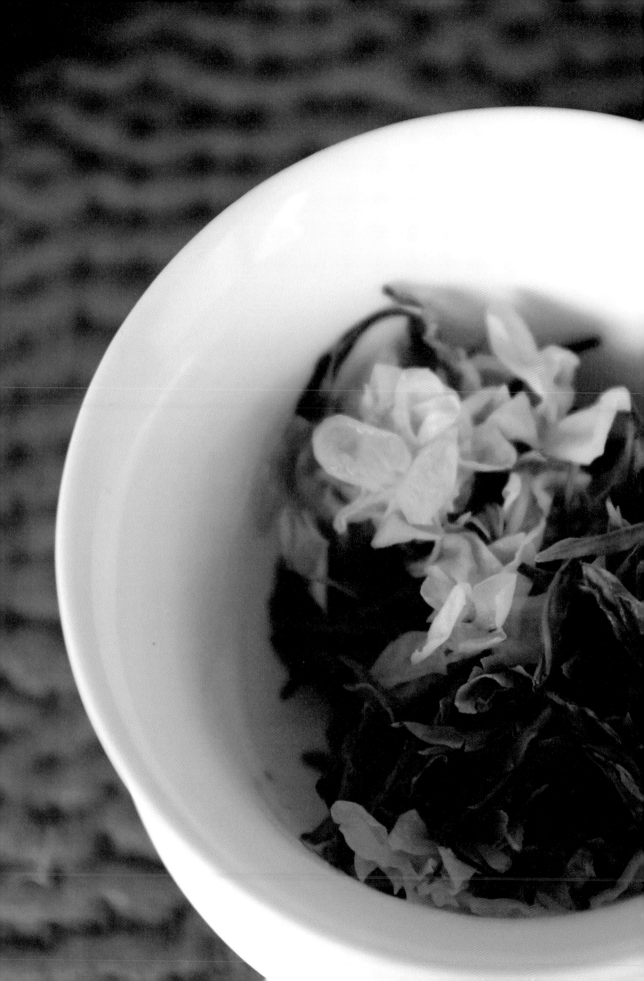

第一款呈上的花茶是冰鎮了五、六小時的冷泡茉莉花茶。線條手感樸質透明的瓶子外蒙上一層霧氣和水珠，正是夏日的救贖；瓶底沉著六朵完整的茉莉花，一口清新花香沁涼入喉，淡淡的浪漫花香，帶領我們緩緩開啟感官花園的大門。

同樣的花茶改用熱泡，又有不同展演。不以壺泡，而以白瓷蓋杯泡法取代，白瓷蓋杯密度高，能夠將花茶的風味完整釋放，八十至九十度的水澆注下去，蓋上杯蓋，茉莉花茶的精華在杯中漸漸化開。一般常喝到的茉莉花茶多半是以一片片的花瓣泡製，這次用的是整朵茉莉花，即便清爽淡麗，卻又有濃縮精華之感，歷經七、八次熱水的沖泡後仍然芬芳迷人。

茉莉與安徽野化綠茶的協奏曲又別有滋味。這款安徽野化綠茶是清明前採摘的芽尖，野化綠茶本就鮮爽清甜，搭上了芬芳的茉莉花，可說是相互襯托。為了混調出完美比例的茶葉和花，我經多次嘗試後，認為花、茶比例一比五最好。掀開蓋杯，顏

色白中有綠、綠中帶白。讓人著迷的是，把存在大自然裡的兩種植物組合在一起，茶香伴花香，淡雅至極。這種天然的滋味和氣息，得將五感全部打開，才能體會到細微變化，花香茶香就像一陣微風，淡淡的飄過來，沒多久就又淡淡的消失了。

玫瑰花茶來自台南有機栽種的玫瑰，已經製成一片片的乾燥花瓣，味道也相對來得清柔。暗紅的玫瑰花瓣在熱水浸潤之下，

逐漸綻放出顏色和氣味，把無色無味的水染上淡淡的暗橘暗粉，香氣高雅，口味有點微微的酸。「東方的優雅，西方的浪漫。」茶席接近尾聲，席上的人一句話道盡了這場茶席的本質。

「優雅」一直以來就是茶人追求的境界。這是出自於款待客人的心意，也是對奉獻自己生命的茶葉的尊敬，更是茶人本身修養的展現。茶人泡茶的所有動作都追求細緻簡潔，當一舉一動和再小不過的細節都如行雲流水時，優雅也就自然而然呈現其中。

「浪漫」是誘發情愫和氣氛的好手，嬌豔的花朵自古以來最能詮釋浪漫。東方人含蓄、不擅浪漫，因此把西方文化的浪漫加入東方的茶席之中，別有一番風情和境界。昏暗的燈光，清爽的白，還有一款清幽的花茶，外頭正在接受日正當中的酷熱洗禮，室內的茶席卻是溫柔、優雅的一派美好。

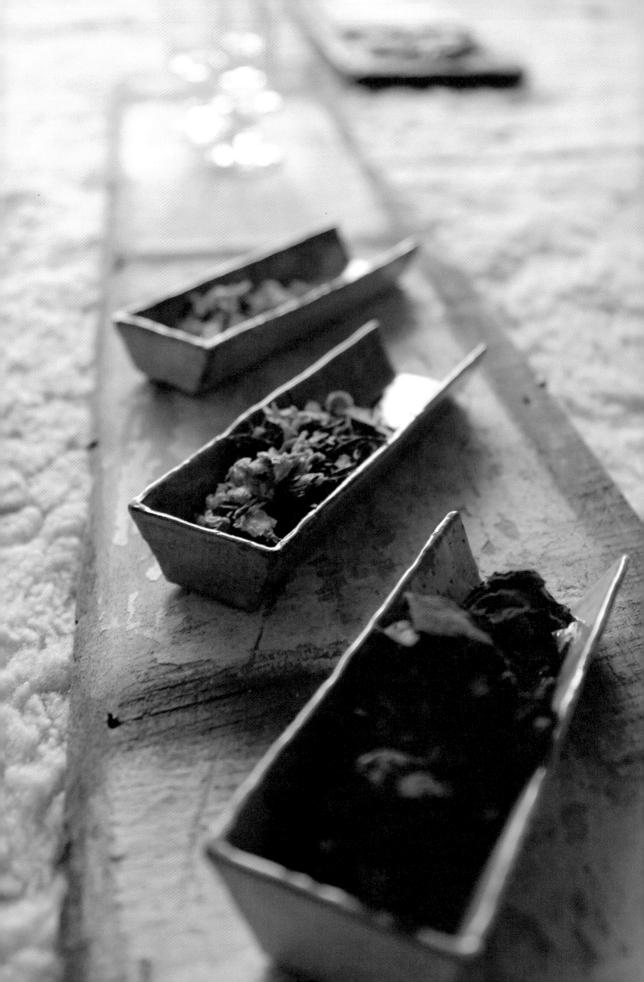

【小茶事】

調配自己的花茶

花茶就是花朵和茶葉的混搭，每個人都可以自己找出喜愛的配方。簡單的原則是，玫瑰花適合搭配紅茶、白茶，而茉莉花則適合搭配清新的花例如綠茶、輕焙的高山烏龍，甚至佳葉龍茶（GABA）等。

本——盛夏暑氣逼人，追隨潺潺流水與三、五好
友攜著茶具到野溪泡茶去。

題——野溪茶會

時——二〇一五年八月

場——坪林觀魚步道

譜——二〇一四杉林溪自然生態茶／二〇一四宜
蘭棲蘭山鄰山野放茶／二〇一四竹山野放
大葉烏龍

器——陳正川爐座／伊藤環茶杯／鄭惠中茶巾／
宜興黑泥壺

客——三人

攝——劉慶隆

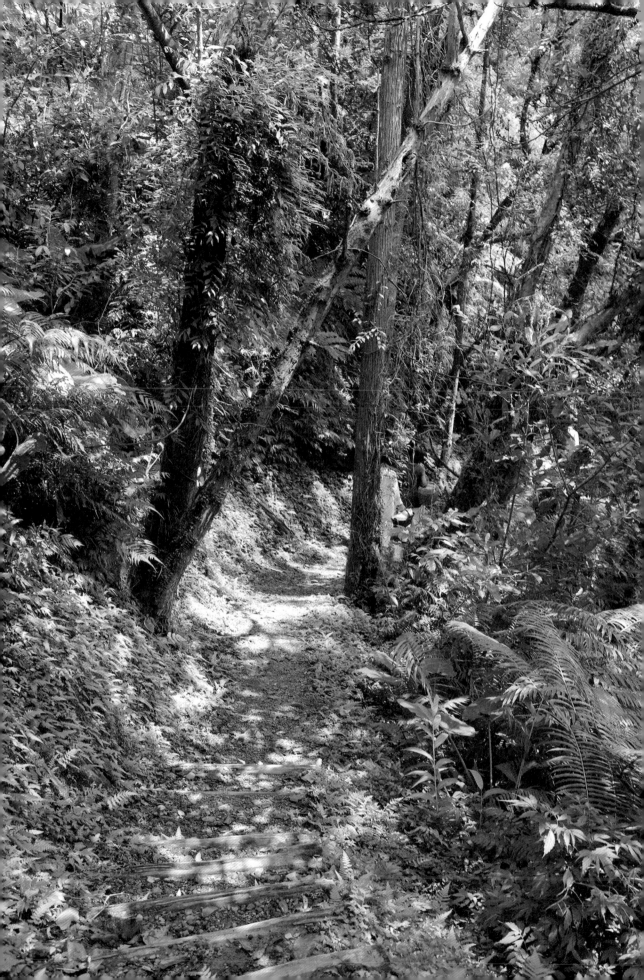

我愛大自然。棉麻衣物是我唯一穿得住的東西，我住的空間也沒有過多的裝潢，只喜歡使用原木、泥土這類材料。大自然裡的東西蘊含純真的美，是工藝製品和人工裝飾所達不到的境界。

太陽炎熱、晝長夜短的夏季，是最適合窩在大自然裡的絕佳時機。水流潺潺的野溪，無時無刻不在向我招手，不知不覺就安排起戶外茶席來了。坪林的觀魚步道是我的祕境之一，沿小徑來到河床，往下望，路上盡是碎石、黃土；抬頭上望，發燒的太陽已被高聳的樹林遮蔽，穿過綠色隧道，暑氣一褪去，當翠綠河床乍現眼前時，豔陽帶來的煩躁已拋諸腦後，只留下心曠神怡。

到達目的地後，我們找來兩顆平坦大石，架上一塊漂流木板、鋪上茶巾，就是簡單茶席的雛形。接著，我們又搬了幾個當椅子用的石頭，及適合擺煮水壺的石頭。我撿來一枝竹子，在河

床的一端隔出一個小區域，放入預先準備好的冰茶和水果，讓流動的溪水為其保持冰冷。這茶席就著溪水，我們坐在石頭上，足下流著清泉，透、沁、涼，一點都感受不到夏日煩人的暑氣。

當日準備的茶分別為「杉林溪自然生態茶」、「宜蘭樓蘭山鄰山野放茶」與「竹山野放大葉烏龍」，三款茶都是野放、炭焙茶，口感則因為產區、山頭氣不同而有所差異。

「杉林溪自然生態茶」有高山茶的清新茶氣，其發酵度介於輕中之間，加上龍眼木炭焙手法，只需一、兩年就會出現老凍頂般的梅子香，而且帶著清新、高雅的氣韻，讓人驚豔。杉林溪自然生態茶除了特別的炭焙手法外，還是個獨立茶區，周遭都是原始的竹林。雖然這個茶區很新，但因原本也是竹林的一部分，竹子落葉帶來富含礦物質的腐質層，產出的茶生命力十足，入口是柔軟豐富的清花香，喉韻柔順細緻生津，久久不退。

「宜蘭棲蘭山鄰山野放茶」產自宜蘭棲蘭山附近的一塊獨立茶園，海拔約一千公尺，附近有很多神木群，環境地氣使其茶湯喝起來非常清甜，雖然是中烘焙中發酵的茶葉，但用蓋杯輕輕鬆鬆就能釋放出氣味，喝起來不火不燥，感受得到自然原始的滋味。一般而言，中烘焙中發酵的茶通常會有火氣，得用紫砂壺來修飾，但這款野放茶卻一點脾氣都沒有。

「野放茶」的定義是有人管理，定期除草、拔草，但完全不施肥、不用農藥，只靠雨水澆灌的茶樹。至於「生態茶」則是指茶樹的周遭環境完全自然，任多樣性生態自行發展，讓茶樹的根系能穩穩接上地氣，泡出的茶湯因此純淨甘美。生態茶也不會特別施肥，只靠落葉和拔下來的雜草堆肥。

「竹山野放大葉烏龍」產自竹山，經野放十二年，樹高一‧六公尺，採傳統「紅水烏龍」方式製作，中焙火、香氣帶熟花香及壯碩的熟果香，層次分明。這款茶底韻清透、尾韻有微微乳

香，口感甘甜渾厚生津。大口喝下，餘韻經久不散，有滿滿的幸福飽足感。

這幾年，自然、天然的意識逐漸抬頭，的確不少人發現，工業化後追求快速、方便、大量生產的後遺症開始浮現，紛紛渴望回歸原始。年幼時，我在苗栗大湖山上住了三年，每天都要沿著一條溪旁小徑走將近一小時，才能回到山腰上的老家──那段在山中嬉戲的時光令我難忘。而我的父親也不會老逼我們念書，到了假日，反而常帶著我們到郊外玩，因此我的記憶中充滿著與大自然相處的美好時光。

宋代文人雅士在自然山林間的生活也是我心中一種理想的境界，他們把茶席搬到戶外，談笑風生，品茶，迎風，聽著流水聲，一旁的綠意在風中搖曳。這是多麼美好的生活境界啊！

【小茶事】

辦一場戶外茶席

在戶外喝茶、布置茶席，不用帶太多東西，可以利用大小不一的石頭堆疊起一個平台、隨意鋪上布，或將大片姑婆芋剪下來鋪成茶席也可以。把簡單茶道具擺放在一塊平坦的大石頭上，撿一支綠竹竿、插上綠葉，就是很美的茶席了。唯一不能少帶的，就是一只壺、杯、煮水壺和爐火。這時候保溫瓶也能派上用場，一些溫度不用太高的綠茶、白茶、或條索形的茶，這類茶葉都可以在戶外用保溫瓶裡的熱水來沖泡。

減法生活

要過減法的生活，就要學會如何留白。例如西方人喜歡在牆上掛滿各式各樣的畫，日本人則不然，一面牆僅僅掛上一個壁花，就相當美了。中國的水墨畫中，也總是有很多留白。若你的物品很多、不忍丟棄，可試著只擺少數幾樣，其他的收納起來，避免視覺上的干擾。凌亂的環境讓人無法放鬆，若只擺出少少東西，每隔一段時間可以替換，像展覽一樣，也替生活帶來新鮮感。

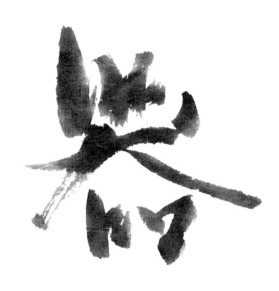

本——「水為茶之母，器為茶之父。」可見器之於茶的重要性。每天都要使用到的器皿，能為日常生活帶來無窮的情趣。

題——器‧生活‧茶會

時——二〇一五年九月

場——日本長野縣松本 10cm 三谷龍二工作室、台北小慢茶空間

譜——一九九八老包種／一九六八老普洱／二〇一二台灣日月潭原生種山紅茶

器——三谷龍二茶則、茶匙與茶盤／伊藤環茶海與茶壺／宋代茶碗／耀州窯老碗／日本耐冷工藝玻璃

客——三席共十五人

攝——劉慶隆

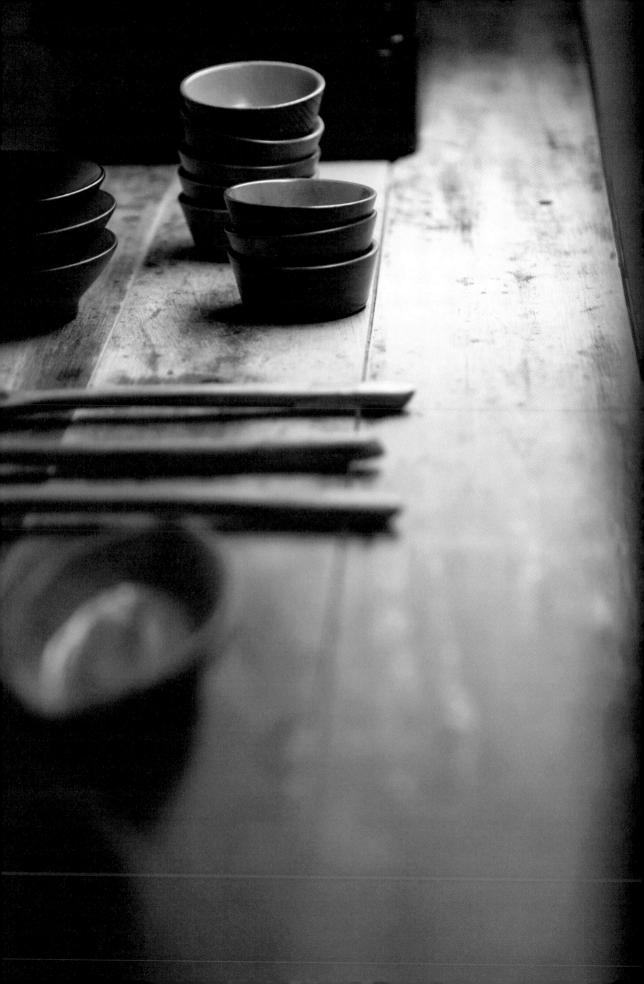

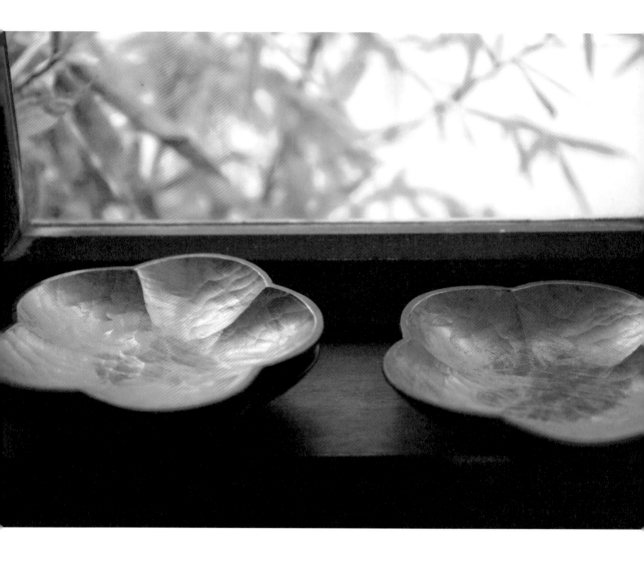

無論是茶會或生活之中，器一定不會缺席。「器」可以是器具、也能是器皿；可以當主角，也能是配角，並不單單只侷限於餐桌上的餐具。我們同時欣賞器物之美，也拿著這些器具盛水、裝飯、插花，好似它們就是我們的生活夥伴，密不可分。我很喜歡用「生活道具」來形容這些物品，它們是日常生活所用，並非拿來束之高閣的。

茶席上會用到很多不同的器皿，如茶壺、茶海、茶杯、茶則、托盤、點心盤等，每一場都得精心的挑選與搭配，才能夠與茶席主題、不斷推移的四季相互呼應，令賓客體會到主人的體貼款待之心。談到器皿，我立刻想起與日本木藝大師三谷龍二合作的茶會。

我十幾年前迷上陶器，也開始關注這些藝術家。因緣際會下我得知一位京都料理家朋友的先生在出版社工作，並且與三谷龍二是熟識。有一年，三谷龍二和他們夫婦來台，我正好在舉辦

茶會，就邀請了這位當代巨匠來參加。當時他一面參加茶會，一面若有所思的畫圖。結束後我好奇的去找他聊天，發現原來他畫的是茶席上所用到的物品，他跟我說：「我們來辦個展覽吧。」當下我受寵若驚，畢竟他是當代大師，作品搶手難求。

在展覽之前，他先邀請我去他位於長野縣松本市的空間合辦茶會，之後再將茶席移師到台北。他也特地為此次的茶會製作全新的茶匙、杯托等茶道具。

三谷龍二在松本的店相當小，是個老舊的香菸店改裝的，我們在空間後面的一個小室舉辦茶會。通常設計茶席時，我都會鋪一塊布來襯托茶具，但那一次三谷龍二告訴我，「不要鋪，直接用我的木盤。」當下我很困惑，畢竟這和我平常的風格很不同。但後來我發現，竟然不需要織物，也能陳設出細節、層次與豐富性，這給我很大的啟發。原來，器皿只要夠有力量和內涵，就不需要其他陪襯。

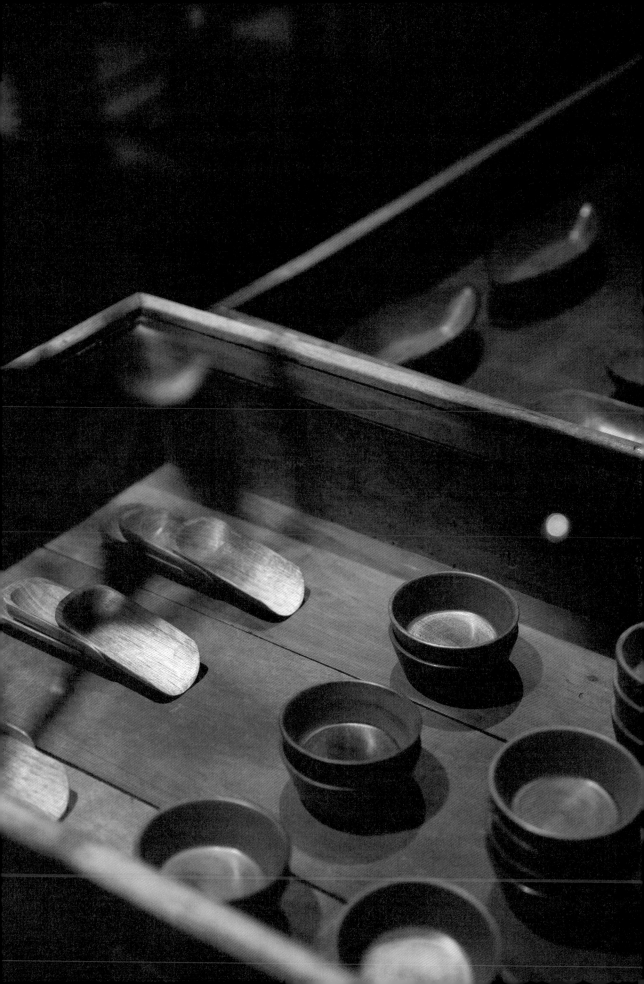

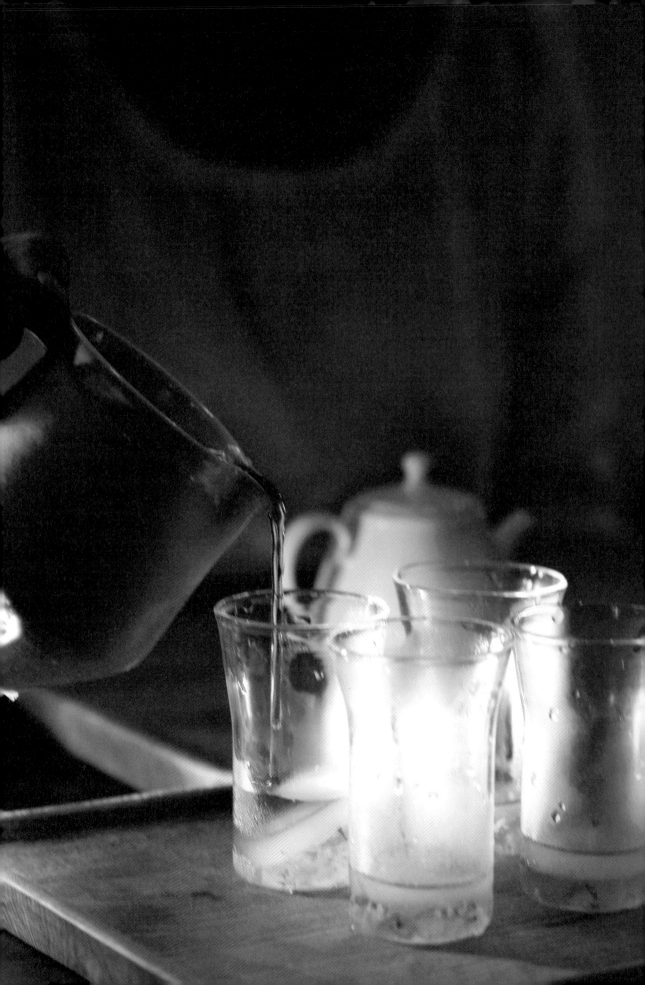

這次挑的幾款茶也和木頭相關，老包種、老普洱都是帶木質香氣的茶葉，和茶席上的木製器皿相得益彰。兩款老茶之後，我想加上輕鬆、鮮爽的結尾，於是挑了台灣原生種山紅茶。這款紅茶的山韻很強，我用了一個特別的泡法來泡它──把斗了水的玻璃杯放到冷凍庫結成冰塊，要喝的時候，直接注入山紅茶茶湯，加上桂花釀，喝起來甘甜清爽。

三谷龍二的作品，無論是湯匙，還是茶則、木盤，乍看之下都很普通，不少人好奇究竟它們好在哪？為何看起來很有力道？簡單不做作，就是其魅力所在。他能用簡單的線條雕出豐富的器物表情──上了黑漆、不上漆、有的是從地底挖出來的神代榆木，帶著很淺的天然灰色，更別說器形、香氣等不同變化，茶席上全部只用他的木器，卻一點也不單調。使用三谷先生的作品，每每都能感受到他的哲學觀與優雅自然的生活態度。

我喜愛這些兼具機能和美感的器具，每天一睜開眼，喝水、吃

早餐、插花……，我時時刻刻都和這些器具相處在一起，它們不是什麼高不可攀的物品，卻為我帶來了精神上的富足感。更好玩的是，把不同創作者、不同形式的器皿組合在一起，能創造出意想不到的豐富性。這幾年，日本開始流行不買成套的餐具，刻意只買單件的器皿再來混搭，反而能激盪出更多想法和話題。主人依照自己的品味、器具間的均衡性，去考量要在餐桌上呈現哪些器具，而用了不同器具的賓客，則會不知不覺討論起這些器具各自的特點，這就是簡單卻豐富的生活樂趣。

一器多用更深層的意義，就是在培養創造力──使用者主動創造器皿的用途，而不被陳見侷限，生活才會有更多的樂趣。例如桌子並不是個不能動的家具，它隨時都可以換換角度，會製造出不同的氛圍和想像。每個單件物品都可以有各種面貌，這樣生活也會變得富足。

器具一旦改變了使用方法和場所，會展現出截然不同的氣質。

同樣一個大缽，拿來插花，花往外延伸，和拿來盛裝食物，食物被包覆在裡頭，呈現出的質感和氛圍就很不同。又同樣是插花，有一次我把花朵藏在一個開口很大的陶器裡，要稍稍探頭才能夠看到花，有種窺視效果，又和一般花朵從花器伸出來的氣氛很不一樣。

茶碗是我最喜歡的器皿之一。可能是因為我是茶人，特別會注意茶碗。大小適中、淺淺的茶碗，就像是一個小宇宙，總是帶給我無限想像。茶葉的動作、茶湯的顏色，甚至，附近景色的倒影……，茶碗裡的風景千變萬化。對我來說，器皿一定要手工製作，才會有美感。手製陶器往往會歪斜、不平整、大小不一，十分可愛。木器、陶器這些直接取材於大自然的器皿，能夠讓人感受到很強烈的生命力與質感。在這些如藝術般的器皿裡，美，無所不在。

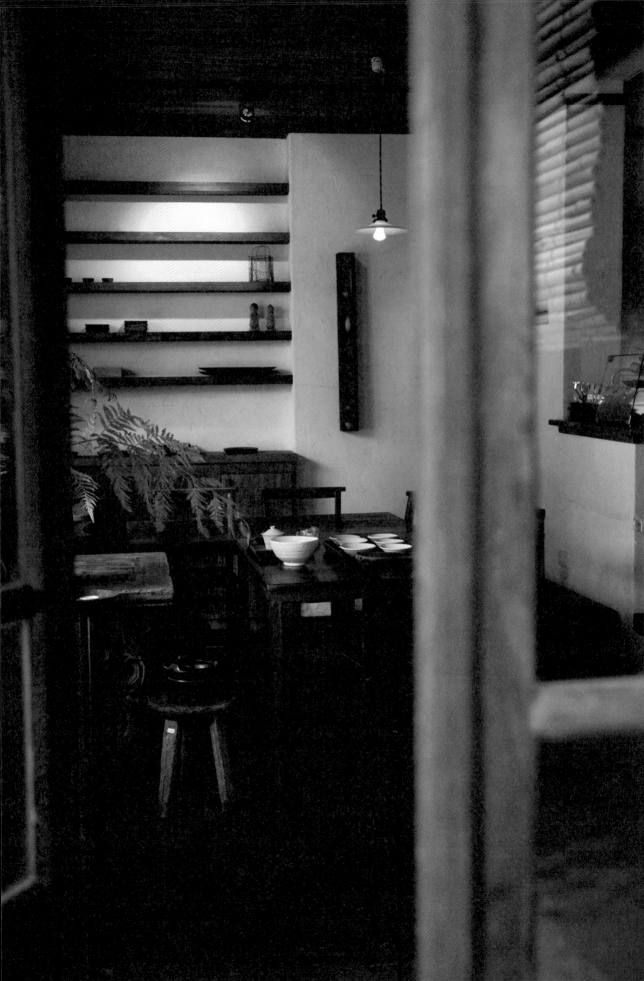

【小茶事】

挑一支茶碗

陶器在生活中的使用很普遍，日本的製陶產業發展相當蓬勃，不僅各地都有具歷史地位的窯廠，也有為數不少的陶藝家。該怎麼找出自己心儀的陶藝家？建議可先從茶杯、茶碗這種小型器皿開始試用起。茶杯、茶碗使用時，一定會觸碰到嘴巴，這種親近的觸感，讓人能直接感受到器皿的好壞，進而體會陶藝家想透過作品傳達的理念和精神。

木器的保養

一般人會認為木器怕水、怕潮溼，因此不實用、難保養。不過熱愛木製器具的工藝家三谷龍二告訴我，他平時使用完木器後，也只是洗淨、倒扣在籃子裡自然風乾就可以了。他說：「保養木製品最好的方法就是經常使用，天然木料本身含有樹脂，自然就會越用越有光澤。這也正是越常有人走動的木地板越顯潤澤的道理。……若是餐具使用一陣子之後看起來乾澀晦暗，我頂多才會塗些植物油然後用廚房紙巾擦掉，風乾一晚。」

本 ── 節氣的更迭是大自然最美好的饋贈，夏末初秋，打開五感的心靈饗宴，從一杯白茶開始體驗。

題 ── 沁涼・白・茶會

時 ── 二〇一五年九月

場 ── 上海高郵路私人老宅

譜 ── 二〇一四福建政和白毫銀針／台灣南投奧萬大二〇一四有機大甘露白茶、二〇一三有機白茶餅與二〇〇七老白茶

器 ── 安藤雅信湯匙／能登朝奈玻璃壺承／原田讓小皿

客 ── 六人

攝 ── 劉慶隆

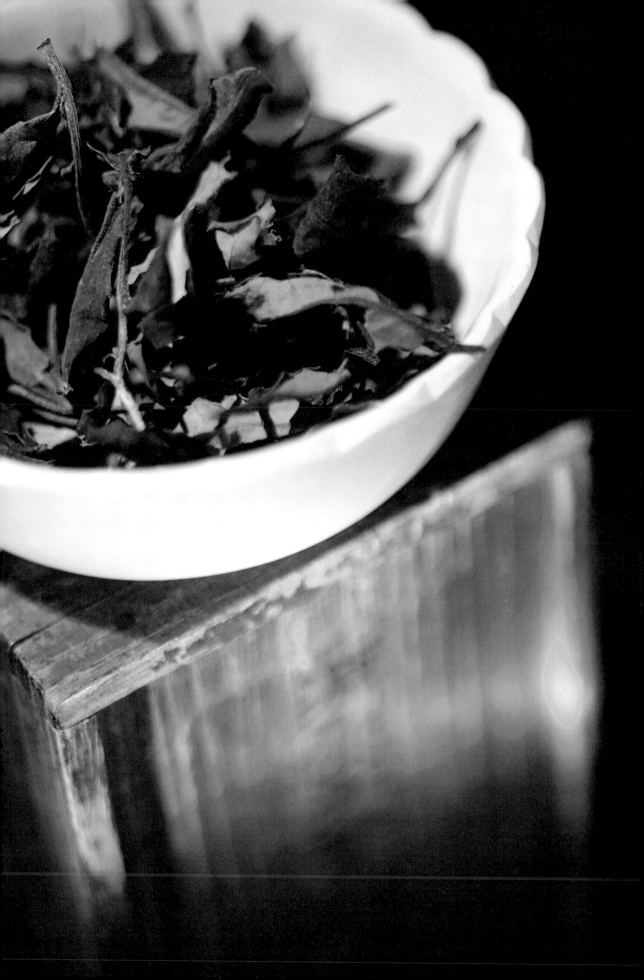

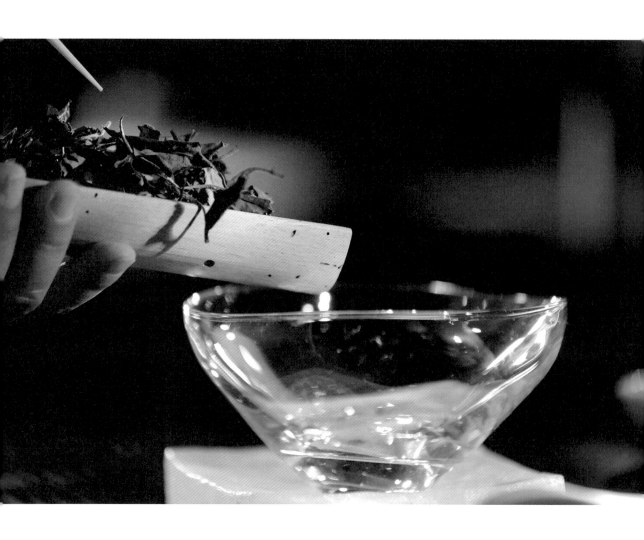

太陽升落是一日，春夏秋冬更迭是一年，節氣與時令就隱身在海水潮起潮落、太陽與月亮起落之間，這不是什麼不傳之祕，是發生在我們周遭的日常生活小事。對於忙碌的現代人來說，心和五感的觸角沒有打開，很難感受到幾乎每隔數日就在變化的節氣。一場令人感到舒適、愉快滿足的茶會，應透露節氣與四季的訊息，從茶的選擇、茶道具、到現場布置都必富涵當季感，這是習茶之人心之所向。

每到炎炎夏日，大家便會想著怎麼爽快涼適的度過夏天。夏天還適合喝茶嗎？其實，夏日茶會是最能展現季節魅力的。

白茶是夏日酷暑的解方之一；其鮮爽滋味，甘甜悠遠，好似一股清流自舌尖滑過。大陸對白茶分級的命名很有情調，依據茶葉的採摘部位而定：只取芽尖的稱「白毫銀針」，因為茶葉像針一樣細細小小的；採到第二、三葉時，稱之「白牡丹」；若再採到更下面較成熟的葉子，則稱「壽眉」。口感各有所異，

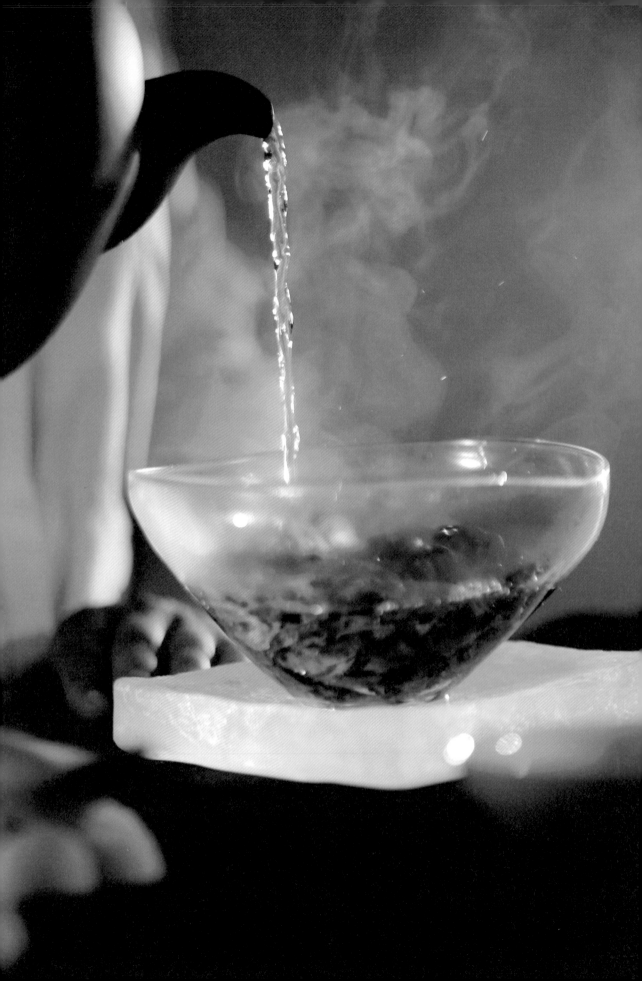

澆注熱水，白煙裊裊，
如落葉般蓬鬆的白茶，
沉浸在溫暖的熱湯之中，
一點一滴的甦醒、張開葉脈，
把透明的熱水染上淡淡的茶色，
透露著淡雅鮮爽的迷人氣息。

其中以「白毫銀針」最為珍貴。

白茶顧名思義，其茶湯的顏色淺淺白白。提到白茶，我想到一句話：「一年茶，三年藥，七年寶。」一般而言，茶要變成所謂的老茶、對身體有益，需要十幾二十年的時間，但是白茶卻轉得很快，三年就會對身體有幫助，若放七年，就會變成像個寶一樣的「老茶」。

盛夏品嘗淡雅鮮爽的白茶再適合不過。製作良好的白茶就像是自茶樹落下的落葉一般蓬鬆，注湯的溫度不可以太高，才能萃取出茶葉的優雅風貌。在這場茶會中，我用碗泡法和蓋杯泡法來呈現三款不同白茶的滋味，以碗泡茶，茶湯和空氣接觸的面積大，溫度就不若悶在紫砂壺來得高，自然能夠萃取出白茶優雅的甘甜。注湯時，則是沿著碗的邊緣緩緩而下，不直接注在茶葉上，讓茶和熱湯可以慢慢接觸，緩緩釋放滋味。接著我以湯匙慢慢地把茶湯舀至寬口白瓷杯裡，過程中，心都靜了下來。

當天還準備了一款冰滴白茶。在客人來之前，先把白毫銀針放進裝滿冰塊的透明玻璃罐裡，玻璃罐放在鐵架上，下面墊著一片帶著水滴的翠綠姑婆芋。白毫銀針很細嫩，在冰塊慢慢融化成水時，它便緩緩地釋放出甘醇滋味。兩個多小時後，茶會到達尾聲，我將冰茶過濾，倒進玻璃高腳杯中。淡黃色的茶湯與玻璃杯外漸漸結出的霜霧，看上去自是消暑。

節氣時令是大自然的點滴訊息。雖然在炎夏中我們汗如雨下、寒流來襲時冷風刺骨，然而，正因為身體感受到了，才算真正度過了這個季節。我們能做的就是順應所有節氣，並展現出對應的生活態度吧！

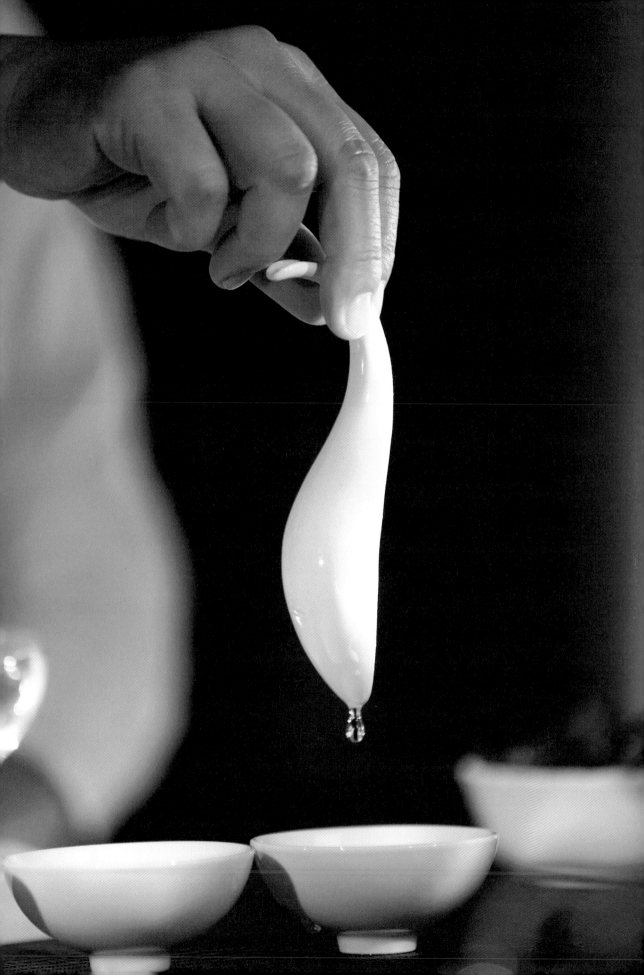

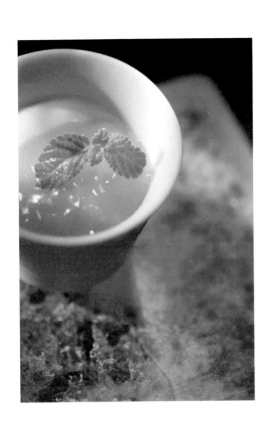

什麼是白茶？

茶葉被採摘下來，不經過殺菁、揉捻，靠著自然萎凋慢慢製作而成的便是白茶。在白茶的製程中，茶葉不能被太陽曝曬，要放在陰涼處自然萎凋，慢慢乾燥，一點一點地和空氣接觸，稱之「微發酵」。因為不攪拌，茶葉和空氣接觸的面積較小，發酵所需時間也會長一點。等發酵結束，再進行乾燥，白茶就算是製作完成了。

白茶餅與老白茶

白茶餅需經五年以上存放，經過「蒸壓」的程序，將茶葉成分逼出，沖泡次數也因而提升。白茶氨基酸和茶激素成分高，所以代謝功能也高，蒸壓能破壞茶葉表面的保護膜，使其滋味更容易釋放。沖泡數次後的白茶餅，還可以再煮製來飲用。越老年份的白茶餅，對降血糖的效用越顯著。老白茶與白茶餅的功效類似，在沖泡後也可以再經煮製，但較沒有白茶餅那麼耐沖泡。老白茶帶果香，入口醇滑，好似朝露般甘甜，令人心曠神怡。

静

本——「靜」有著強大力量，我們是否可以透過空間與燈光，來探索這股無聲感動。

題——靜・寂茶會

時——二〇一五年十一月

場——台北小慢茶空間

譜——一九八八老包種／一九九六年老鐵觀音／一九八八年老鳳凰單欉

器——安藤雅信茶盅與蓋碗／安齋賢太日本老甕花器／中國粉彩老瓷壺／老德化小杯

客——二十人

攝——劉慶隆

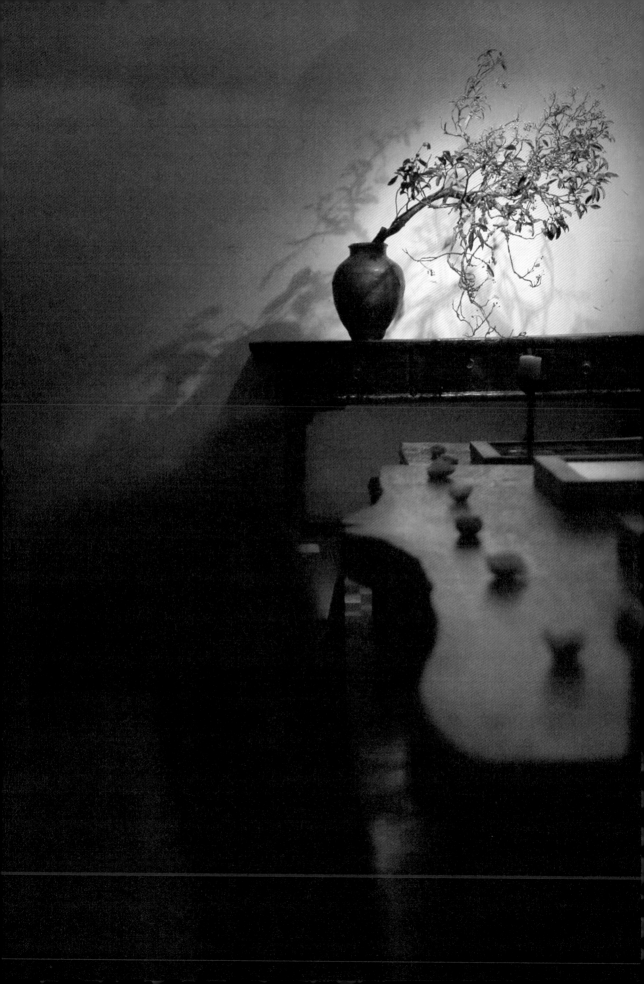

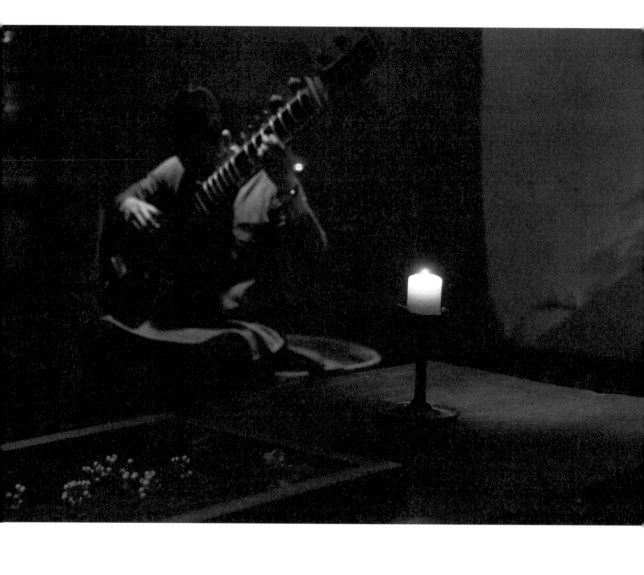

美國聲音生態學家戈登・漢普頓（Gordon Hempton）曾說過：「寂靜並不是指某樣事物不存在，而是指萬物都在的狀態。」安靜是大自然裡不受人為干擾的境界；有了這份得來不易的安靜，方能聆聽到更多細微但隱藏在自然裡的聲音。「寂靜滋養人的本質，讓我們明白自己是誰。當我們將心靈敞開、樂於接納事物，聽覺便會更加敏銳、更善於聆聽大自然的聲音，也更容易傾聽彼此的心聲。」

品茗就是在享受「靜」和「慢」，茶湯的力量讓我們專注每個當下，讓心完全靜下來，才能體悟茶在不同階段的滋味與香氣。

要真正靜下心來，需要環境的幫助。如果空間中視覺紛亂、到處都是騷動的聲音，要如何讓心靜下來呢？

靜寂茶會是首次與花藝家上野雄次合作，嘗試結合花藝的茶會，更邀請了西塔琴演奏。如何讓花能完全展現，同時在欣賞

音樂時又能安靜品茶？這真是個大挑戰。那些日子上野老師在台灣授課，下課後經常獨自到我這裡沉思，構想花藝與茶會活動呈現，也和大家一起激盪討論。最後我們決定將茶會安排在晚上，因為主題是靜寂，若天光太亮較難傳達安靜之感。夜晚、昏黃的燈光、微弱的燭光，成了靜寂茶會表現靜謐美感的主元素。

茶會當晚，門口的道路、入門的石埗小路、花園裡都灑滿了水，就像日本茶室在「露地」（茶室外的花園）灑水，主要是為了讓塵土不飛揚，也表示歡迎之意。進到室內，聚光燈僅點亮幾盞，搭配幾支蠟燭，整個空間昏黃，瀰漫著一片沉靜。那天大家似乎都確實感受到靜寂，沒有人喧嘩，上野老師也是幾乎靜謐不語，專注地插著花，賓客聚精會神的欣賞、一邊品茗。這當中功不可沒的就是適切的光線控制。

陰翳的空氣中飄散著異常的靜默，知名文學家谷崎潤一郎在《陰翳禮讚》也提到：「我每見雅緻的日本和室壁龕時，日本人對

陰翳奧妙的理解，因材施用光、影的巧妙，往往令我嘆服再三。

為什麼呢？須知和室並未為了凸顯陰翳而有特殊的擺設。要言之，只是運用簡潔的木材和簡潔的牆壁，打造出一個凹陷的空間，讓透進室內的光線在牆的凹處醞釀出朦朧的光影。」

配合靜寂的主題，空間規劃也別出心裁。當天我們把數張桌子銜接在一起，成為長條狀，雖然每張桌子的高度不盡相同，但落差不大，我們把最低的桌子擺在最前面，接著是次高的桌子，

什麼是注水入壺的聲音？

窗外吹撫的微風又是什麼聲響？

心靜，這些聲音自然飄來。

心靜，自己內心的聲音，

也就越發清晰。

依序而上。雖然賓客二十位，但泡茶的只有我一人，聚光燈打在身上，賓客座位上沒有燈光，大家就更聚焦泡茶時的一舉一動。

賓客進到會場時，就能聽到西塔琴的音樂，此時上野老師提前插好的一盆花出現在眼前，那是一截帶著鮮苔的樹枝，上面放了一朵茶花。緊接著，奉上迎賓茶──碗泡老包種。泡茶儀式開始時，我點亮蠟燭，接著從盒子裡將茶道具一件件的拿出來。

奉茶的時候，我沒辦法同時泡給二十個人飲用，我負責六人份，其餘則是由後面準備區兩位茶人泡製出。待我泡完賓客飲用的第二泡茶後，上野老師接著插第二盆花，然後我走到長桌的另一端以接近那頭的客人，開始沖第三泡茶。最後是上野老師的第三盆花作為壓軸結尾。

靜下來，五感就容易打開，心是靜的，但同時是愉悅的，因為能看見更多美的事物。特別是上野老師專注的精神，讓花增添

不少力量。那天他插的花帶著濃濃禪意，枯枝裡的一朵小花，不多、不干擾，安安靜靜。

最後一盆花讓在場所有人折服。茶會前他已決定好要以一個高聳的白色陶器作為花器，當他開始插花時，看見了一尊舊佛像，便向我借來用。他在花器開口插滿短短白薏仁鋪底，然後放上蓮花座，把蓮花花瓣一瓣瓣插在花器與蓮花座之間的縫隙，擺上佛像。最後，他拿了一根長長的蓮蓬插在佛像的手上。這當中有生死對比，讓人強烈感受到一盆花的生命力。三款茶也圍繞在靜寂的主題上，分別是老包種、老鐵觀音和老鳳凰單欉，全都是上了年紀的茶款。老茶則經過時間的存放，展現出韻味，香氣沉穩，能讓人心更沉靜。

靜下來體會細微，和自己相處，是現代人的一大享受。靜下來好好感受一泡茶湯帶來的幸福，甚而與家人好友共享，那就太幸福了。

【小茶事】

在家打造安靜的燈光

光線決定了一個空間的氛圍，該如何透過光源讓居家空間變得舒適、沉穩？聚光燈能讓空間看起來有輕重，是一種方法。另外，我也喜歡讓光源降低──讓吊燈高度往下降，或是相當靠近地面的立燈，都有一種令人靜下來的舒服感覺。

靜心·淨心

除了喝茶、書寫、抄經、打坐、練習呼吸，都是一種靜心的方式。打掃也很有效，把家裡打掃的乾乾淨淨，不只是清潔了環境，同時也整理了內心的情緒，靜也就從中孕育而生。打掃完後，空氣會變得很乾淨，讓人確實感覺舒服。至今我打掃店裡，都是跪在地上拿布擦拭，而不是用拖把，許多小角落是拖把清不乾淨的。

本——十一月的寒冷上海，用一泡溫潤老茶來溫暖彼此的心。

題——老茶茶會

時——二〇一四年十一月

場——上海高郵路私人老宅院

譜——一九八八老包種／一九九四老鐵觀音／一九八三老凍頂

器——安藤雅信茶海、蓋碗與茶匙／德化老杯

客——六人

攝——小慢

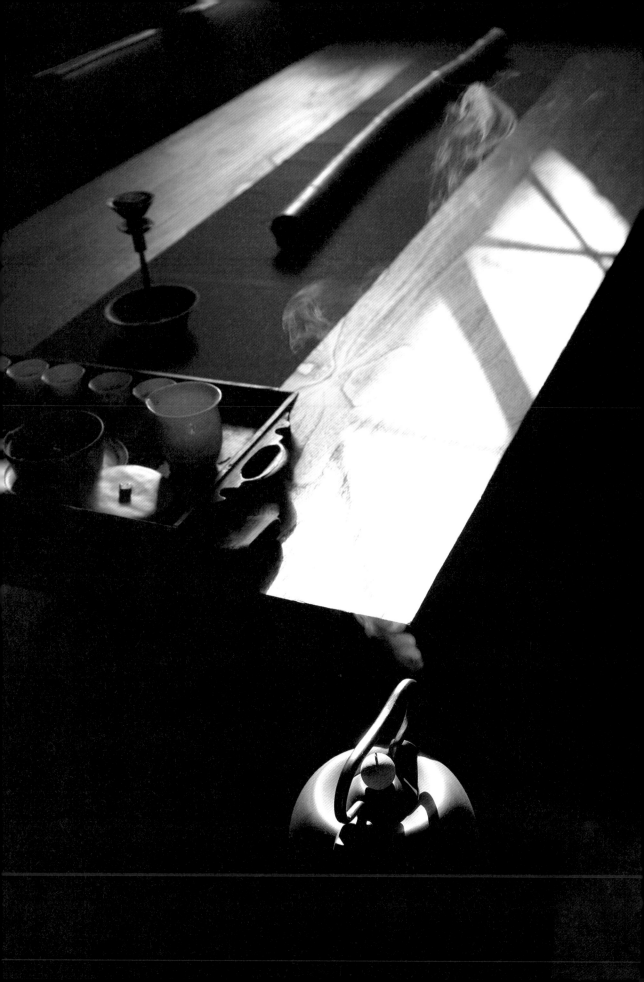

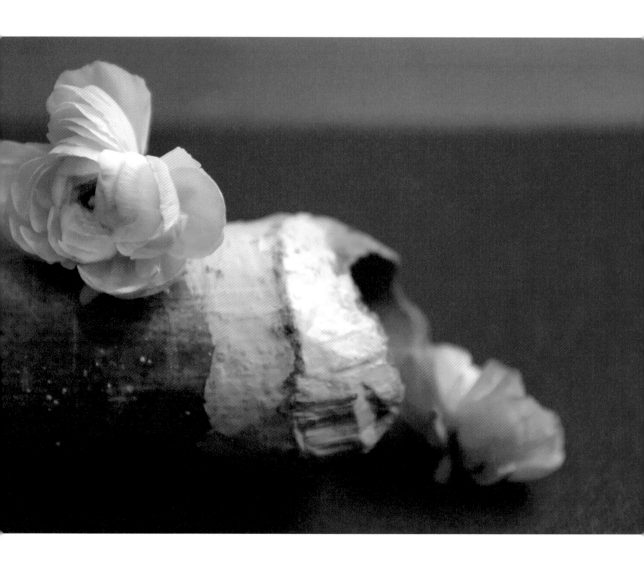

走在十一月的上海弄堂間，氣溫已降至攝氏十度，無需抬頭仰望，也能捕捉到無所不在的秋冬蕭瑟暗示。沿著街道整排比樓房還高的白色梧桐樹枝頭孤零零的，枯黃落葉隨風飄散，摩擦地面發出沙沙聲響。裹著冬衣往來的人群、灑在樹梢的暖陽、街道石牆上婆娑的樹影，映照出一幅時刻在變化的景緻。

這時候，適合喝什麼茶？適合辦什麼茶會？不假思索，我腦海浮現出來的是「老茶」──品味歲月所帶來的軌跡。人們常說，秋收冬藏，冬天是修養生息的季節，此刻，身體需要安靜的能量，特別適合喝一些存放很久的老茶。

老茶圓潤、和平、不燥，我想這是為什麼喝老茶總會讓人放鬆的原因，就如看到老物件會讓人沉穩下來一樣。這正是老茶迷人之處，不是因為稀有，而是其醇厚的本質。

老茶讓品嘗者感受到時間所帶來的豐富與圓潤。新鮮茶有明顯的香氣，而老茶喝的是「口感」和「韻」。所謂「韻」是茶在香氣以外的一種口感變化，我們的口腔能嘗到不同的韻，像是回甘、生津等「喉韻」。老觀音茶、老凍頂茶還會有種「蜜韻」。

我剛開始學茶的時候，並不是那麼敏銳，對於分辨老茶的年紀和品種香氣、韻味稍嫌拙劣。但慢慢的喝出心得後，就會知道：「啊！這就是老凍頂的滋味。」剛開始接觸老茶時，我覺得凍頂和鐵觀音的滋味很像，後來才發現，凍頂和鐵觀音都是焙火重的，轉成老茶後帶有梅子香，但是凍頂的梅子香氣更多一點，還帶點花香，而鐵觀音則會有較鮮明的果香。

我經常思索，時間在我身上留下了什麼？無論是意氣風發、還是谷底低潮，都是人生必經的過程，讓我們成長，就像茶葉的熟成一樣。

美好的陳年並不能單靠時間，一路走來的歷程，有沒有被好好

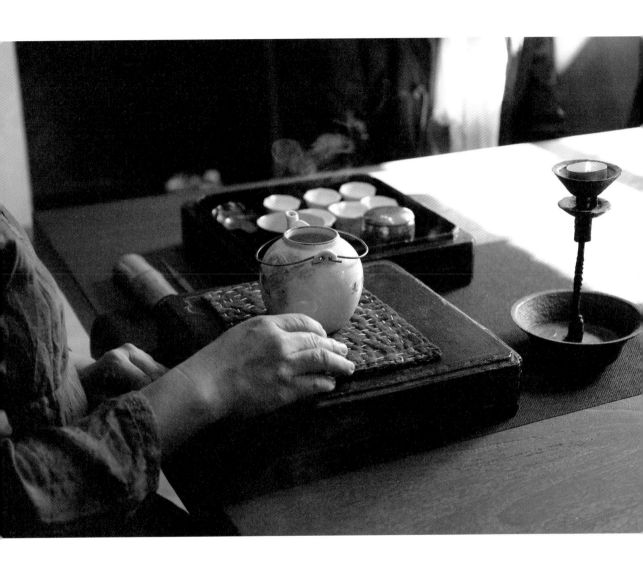

對待、灌溉，才是真正的關鍵。對茶而言，如果沒有放在密閉的包裝中，或沒放在桶內，而是暴露在空氣和陽光下，茶葉可能會變質而非轉換成老茶。最好的條件是，乾燥通風、甚至安靜的地方，所以廚房、衣櫃、冰箱（有雜味）都不適合。

我準備的東西都不那麼新，不少還是就地取材的。在上海期間，我每天早晨都會在附近安步當車，有不少發現和收穫；土黃色的長竹竿，是從廢棄鷹架上被拆下丟棄在路邊的，經過雨水沖刷和風化，帶點斑駁、裂痕，一點老況味。我把這根竹竿擺放在茶席的桌上，然後替賓客準備了花，他們又把花擺到竹竿上頭，別有一番風情。還有在路上沒人要的正方形老磚、竹籬笆，看起來很美，也被我撿回來，當成擺飾。

我為這場茶會設計了一個特別的茶席，開場的時候空無一物，所有的茶具都放在一個清代留存下來的老木盒裡──有來自德化的六角形老杯子、日本的老杯托、日本老布等。大家入席時，

看不見任何茶道具，接著，我點亮蠟燭，然後把老木盒的蓋子掀起，將茶具一一取出，眾人的目光自然被這個過程吸引著。

這些老道具皆是手工製作的，散發出一種具有溫度的美。

為了這場茶會，我特別選了三種可以代表台灣的老茶：包種、鐵觀音、凍頂，透過三種不同的茶種喝出當中的差異與變化。

要找這些老茶並不容易，主要是因為以前並沒有存放老茶的觀念，而隨著這幾年老普洱在市場上被炒作，大家才開始注意到老茶的好，再加上高山茶是這二、三十年的產物，所以要存成老茶本來就稀少，想找到好的老茶更是難上加難。三種老茶有著不同滋味，一九八八年的包種帶涓香，最先出場；再來是年

輕飲陳年老凍頂，

時間化為一股梅香在喉韻流轉滾動，

氣味悠長久久不散，

沒有尖銳氣息、更無苦澀，

這是帶著智慧的熟成況味，

讓人想起歲月靜好。

紀最輕的一九九四年鐵觀音，最後是最有年份的一九八三年凍頂。一般來說，二十年左右的老茶呈現暗紅色，越老色澤越深，開湯後葉面完整，滋味醇厚。

在茶席裡，我也用了新的茶罐、陶藝家安藤雅信的茶海等新的器物，它們的造型簡單、十分安靜，因此和老器物結合在一起時，略顯新意但不會突兀。茶席尾聲的甜點，自然也少不了老的元素。入冬的上海，地上滿是由綠轉黃的片片落葉，形狀大小各異，我將之撿拾回來，洗滌過後，當成甜點的盤飾，呼應著這場充滿歲月痕跡的茶會。

【小茶事】

什麼老茶？

老茶就是經過一定長時間完好存放的茶葉，其陳年所需的時間不盡相同，有些要八年，有些要十幾年。這都和製作、存放的過程相關。條索形茶或球形茶、烘焙輕重都是影響茶葉如何轉變為老茶的因素。以包種茶為例，它的發酵比較輕、揉製成條索形茶，和空氣接觸的面積多、氧化快，蛻變成老茶的時間就會比較短。

自己做老茶

新的包種茶有時一年後就沒那麼新鮮了，但它有慢慢轉成老茶的潛力。不要因為它不新鮮就丟掉，它若能轉成老茶，價值會更高。一般人會說茶葉「沒香氣了」就該丟掉，其實這是錯誤的觀念。沒香氣沒關係，它會因為轉變為老茶而出現不同的口感。要把新茶變老茶，有沒有好好保存是重點。可以到苗栗苑里、銅鑼等地去買大陶甕，然後用鋁箔將茶葉真空包裝起來，放到陶甕裡，把陶甕擺在家裡最適合的地方──客廳。十年、二十年之後，你也可以在家享受老茶的韻味。

小慢・茶會紀事

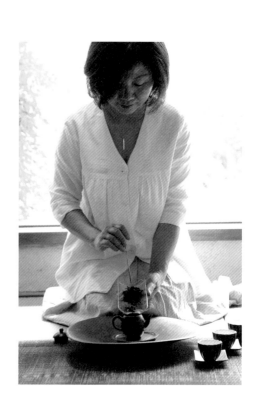

二〇〇七　「小慢・台北」茶空間開幕

二〇〇九　由「TAIWAN TOGO 台灣土狗」企劃，於德國柏林、法蘭克福舉辦茶會

二〇〇九　於日本東京民藝館紀念館舉辦系列小型茶會共兩場

二〇〇九　於日本三重縣「而今禾 Gallery」舉辦小型茶會，與會者多為煎茶道同好

二〇一〇　於日本大阪「Hanare」舉辦小型茶會

二〇一〇　於台北仁愛帝寶舉辦中型茶會

二〇一〇　於台北「雅典褲」舉辦骨董界系列小型茶會共六場

二〇一一　於麗晶酒店舉辦「花好月圓饗秋茶」中秋茶會

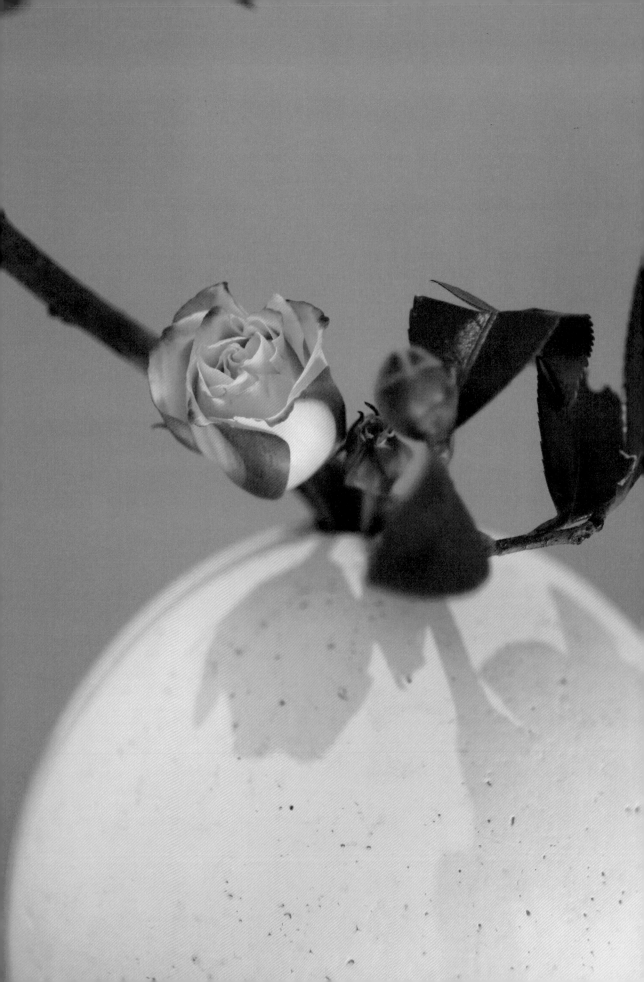

VK0045

小慢
慢活‧詠物‧品好茶

作者	謝小曼
採訪撰文	徐銘志
攝影	中本浩平、劉慶隆、小慢
書法	謝小曼

總編輯	王秀婷
責任編輯	李華
版權行政	沈家心
行銷業務	陳紫晴、羅仔伶

發行人	涂玉雲
出版	積木文化
	104 台北市民生東路二段 141 號 5 樓
	電話：02-2500-7696　傳真：02-2500-1953
	官方部落格：www.cubepress.com.tw
	讀者服務信箱：service_cube@hmg.com.tw
發行	英屬蓋曼群島商家庭傳媒股份有限公司城邦分公司
	台北市民生東路二段 141 號 11 樓
	讀者服務專線：02-25007718-9　24 小時傳真專線：02-25001990-1
	服務時間：週一至週五 09:30-12:00、13:30-17:00
	郵撥：19863813　戶名：書虫股份有限公司
	網站：城邦讀書花園　網址：www.cite.com.tw
香港發行所	城邦（香港）出版集團有限公司
	香港九龍九龍城土瓜灣道 86 號順聯工業大廈 6 樓 A 室
	電話：+852-25086231　傳真：+852-25789337
	電子信箱：hkcite@biznetvigator.com
馬新發行所	城邦（馬新）出版集團 Cite（M）Sdn Bhd
	41, Jalan Radin Anum, Bandar Baru Sri Petaling, 57000 Kuala Lumpur, Malaysia.
	電話：603-9056-3833　傳真：603-9057-6622
	電子信箱：services@cite.my

國家圖書館出版品預行編目資料

小慢 / 謝小曼著；徐銘志採訪撰文. ── 初版. ── 臺北市：積木文化出版：家庭傳媒城邦分公司發行, 民105.5　面；公分
ISBN 978-986-459-018-6（平裝）

1. 茶藝

974.7　　　　　　　　　　　104021884

製版印刷	上晴彩色印刷製版有限公司
封面設計	小慢
內頁排版	霧室

城邦讀書花園
www.cite.com.tw
PRINTED IN TAIWAN.

2016 年 5 月 5 日　初版一刷
2023 年 12 月 13 日 初版四刷
ISBN　978-986-459-018-6

售價　NT$480